見仏記　道草篇

いとうせいこう
みうらじゅん

角川文庫
23147

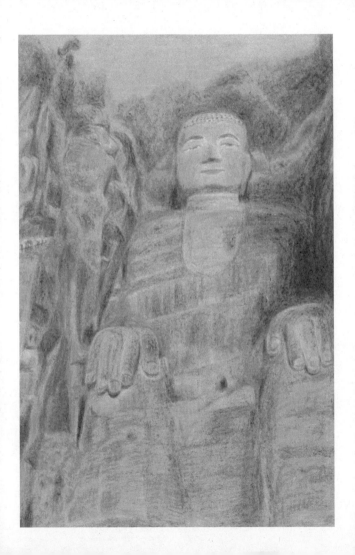

【目次】

長 野

西光寺・善光寺

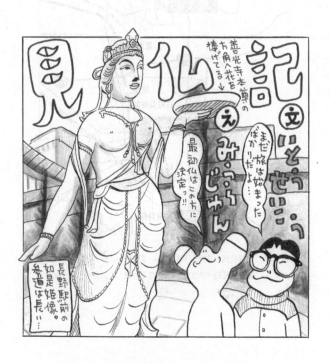

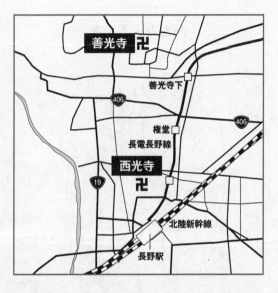

西光寺　長野県長野市北石堂町1398　TEL026-226-8436

善光寺　長野県長野市大字長野元善町491-イ　TEL026-234-3591

二〇一七年十一月二日、午前七時二十分東京発の長野経由北陸新幹線『かがやき503号』の中に、黒眼鏡の長髪と隣り合わせて座っているのが私であった。

窓側は黒眼鏡、通路側は私。何年同じ座り方で移動していることだろう。

黒眼鏡みうらじゅんはお気に入りの牛タン弁当がよくわからない仕組みで自ら温まっていくのを待っており、私といとうの方はといえば近頃旅行時にそればかり買う海鮮弁当に手をつけていた。まだ列車が動く前のことだが、発車前にほとんどたいらげるというのが二人の決まりになっていた。

ぶらりと寺へ行き、仏像拝観をしてあれこれしゃべり合う。それが「見仏」という行為であり、私たちのすべてである。ありがたいことに、そんな二人は久しぶりに見仏旅の機会を与えられ、いそいそと目的地に向かっていた。

牛タン弁当

まずは善光寺であった。

しかしその前に新幹線車内で耳をそばだててみれば、みうらさんが「冠婚葬祭」の話をしているのがわかっただろう。少し重たい話かといえばまるでそうではなく、「冠婚葬祭」の語呂がよ過ぎると言うのである。

「だからさ、いとうさん。おめでたい席でも冠婚まで言ったら、葬祭って言っちゃうんだよ。これ、どうにかしないと」

「どうにかって、言いにくい語呂にすんの?」

「そうそう、冠婚……総理大臣とかさ」

「それだと意味が違っちゃうけどね」

「いやまあ違っちゃうけどそんな風なさ」

みうらさんはしばしその "語呂がいいから困る単語" の話に熱中し、やがて私が長年はいているフンドシの話題に移った。少し前に二人でおでん屋に行った折、周囲の客に私がフンドシを強く薦め、ズボンをゆるめて少し紐を見せたりしたことを、友として案じているのであった。

というわけで、近頃では積極的に『雑談藝』と呼んでいるものの中に二人はどっぷりつかり、話題から話題へと身軽にはね回りながら一時間半弱をすぐに過ごして長野駅に到着した。

みうらさんは何度も善光寺参りをしていた。私は両親が信州の人間であるにもかかわらず、いやだからこそ未踏の地であった。

近代的で大きな駅だった。様々な店が駅ビルの中に入って消費社会の縮図となっている。

私がその中をきょろきょろしながら歩くと、みうらさんは素早く指示を出した。

「いとうさん、そこ右！」

なぜそんなことになっているのかというと、自分が知らない道でも私はついつい先頭を歩きたがるからで、この日も私はみうらさんの少し斜め前を行った。そして私の癖をよく知っているみうらさんは、早めに方向を示したのである。それは馬にでも乗っているような感じだった。

「さらにそこを左！」

駅構内を移動してロッカーのある場所にたどり着くと、荷物はあらかた預けてしまった。身軽になった二人はさらに無責任さを増し、寺の話など一切しないまま歩き出す。方角はみうらさんがわかっていた。

駅から出るとすぐに日朝親善の石碑があり、近くの石の台上に十一面観音っぽい像があって頭に冠をつけ、左手に盆を持って香花を浮かべていた。足元からは噴水があがっている。説明板を見ると「如是姫像」と書かれていた。元は明治四十一年、善光

寺境内の護摩堂前に置かれていたのだという。如是姫は古代インドのケチな長者の娘で、疫病にかかって死を待つばかりであった。それを簡単に治してしまったのが釈迦だったそうだ。

したがって駅前の女性像は、善光寺本尊の方角へと今でも花を捧げているという。

「これ、撮ろう。いとうさん、シャッター押して」

みうらさんは持っていたカメラを私によこした。にっこりとマダムのような微笑みを浮かべるみうらさんを、私は老夫婦の夫のように撮った。

「今日の最初仏はこの方に決定」

みうらさんはそう言った。確かになにしろそれは十一面のごとく衣をひるがえし、釈迦の功徳を示しているのだから仏像に違いなかった。

そしてまた、そういう広い考えが今回の『見仏記』の趣旨なのに違いなかった。私たちはおおいに脱線するし、おおいに旅を楽しむ。みうらさんは三ヶ月もすれば還暦で、私も数年してそれを追う。二人とも、もう若くないのだった。つまり残された時間は短いのだ。

というわけで、価値を拡張した『見仏記』をお届けすべく、私たちは駅前の大きな交差点のそばでまだ開かないみやげ屋をガラス越しにじっとのぞくし、道路脇にある木製の巨大灯籠を見て木の国信州を思ったり、「右折1・8ｋ　善光寺参道」と書かれ

た（やはり木の）標識を見て、その方向へとのんびり歩く。

すなわち『見仏記　道草篇』とでも、今回は名付けておきたい。

道草せざるを得ない見仏の始まり

参道脇には延々と様々な店があった。

しかし、まだ午前九時前ですべてが閉まっていた。

行き交う人も少ない、大きくカーブした参道を行くと、「メガネのいとう」という店があった。みうらさんは自身の旅行で何度もそれをカメラに収めているに違いなかったが、

「いとうさん、あの看板の下に立って！」

と言う。「メガネのいとうの下にいとうがいる」、という構図をみうらさんはひとまず撮りたがった。"ひとまず"というのは、それが本当にただの時間潰しだったからである。

善光寺を見ることを含めて、私たちには三時間の余裕があった。二番目に行く寺までは、その次の予定を入れてタクシーを借りきる他なく、その待ち合わせまで三時間ほどあるのだった。

だから、二人はなんにせよ道草せざるを得なかったのである。

だが、それが幸運な見仏の始まりだった。

ずいぶんぶらついた道の右側に、「絵解きの寺　かるかやさん西光寺」という看板が見えた。見ればいきなり門があり、短い石段の脇に大蛇の塚があって石が置かれており、そこにしめ縄が張られていた。

蛇信仰の好きな私である。まして、絵馬の中には打出の小槌が描かれていた。

話すと長いことながら、みうらさんは打出の小槌にはまりかけていた。マイブームが始まる前の妊娠期間とでも言おうか、なんだか気になる、しかしなぜだかわからないという微熱状態で、けれども一応は写真に収める時期だったのである。

したがって当然私たちは奥へ進んだ。

またうれしいことに、寺は開いたばかりという風情で空気が新鮮なのであった。あちこちに貼られた説明によれば、本堂にあるのは親子地蔵尊と呼ばれる仏像だそうで、確かに厨子の中には黒い地蔵立像があった。お前立ちと言われる同じ系統の、しかし小さめの地蔵がその前に立っている。それを見ても親子を思うのは、つまり「物語」を好む人間の習性である。

本尊の右側にはずらりと地獄の十王が並んでいて、その中央はもちろん閻魔大王。他の王を自身の前に二列に並べている。なぜ彼らがそろって並んでいるのかについて

は、長押にかかった扁額に由来のようなものが書かれていた。

一時は地獄ブームさえあったみうらさんだから、その十王像にはぐいぐい魅かれ、私ともどもに近づいた。面白いことに、地獄図の掛け軸もあって、そこに接近した場所に四つの椅子があった。ひとつは脇に位置していて、明らかに誰かが座って掛け軸の説明をするのに違いない。しっかりと毛布が畳まれてあり、お年寄りへの配慮だとわかった。

普通は盆の時季に行われる地獄図による説法が、そこ西光寺では日々催されているのだった。「絵解きの寺」というキャッチコピーの意味がそれだった。

今度は本尊の左へ回り込む。

「うわー」

と二人は朝の空気の中で叫び声を上げた。

釈迦三尊が置かれていた。さらにその左に法然上人像がある。

「ということは……」

みうらさんが振り向くようにして三尊の右を見ると、そこには腰から下が金色になった善導上人像があった。光っているの

地獄の十王　秦広王、初江王、宋帝王、五官王、閻魔王、変成王、泰山王、平等王、都市王、五道転輪王。

は今まさに悟ったからである。浄土宗の重要な信仰の契機がそれであった。そして私たち見仏人にとっても、これまでの仏像鑑賞のおかげでとりわけ好きになった表現がそれだった。

早起きは三文の徳。

ぶらぶら来なければ、その寺の雑多な豊かさが味わえなかったとありがたがっていると、本堂左手前に紙芝居の道具があるのがわかった。「お絵解き　苅萱道心と石童丸」というタイトルがキャンバス立てのようなものの上にあって、周囲に十脚ほどのパイプ椅子が置かれていた。

苅萱物語は、妻と妾の嫉妬心が「蛇と化した髪の毛」であらわれるのを見て出家する男の話で、室町以前から語られていた話である。それは説教節になり、一方で謡になり、浄瑠璃にもなったから日本の大人気コンテンツだったわけで、実は数行前に書いた嫉妬心のくだりなどはあとから付け加わった。人気ドラマを舞台にしたりネットドラマにしたりしているうちに、どんどんエピソードが広がっていったようなものである。

それを寺の中で、今もって宗教者が語っているのだとすれば魅惑的なことであった。あらゆる芸能の基礎がそうしたものだからだ。

あとで気づけば、西光寺の山号が苅萱山で、これはもう筋金入りの芸能の歴史の中

西

刈萱山

出た！！
スネーク!!

光寺は美し光寺の門前開町にあり。ご本尊は地蔵尊！

意味なくメガネのいとうこの下に立っていとうさん！

メガネのいとう

要するに人生、暇つぶしなのである。

出た！
打ち出の小槌
!!

男性器を模した届なり。道祖面
5,250

長野には双体道祖神など道の神たくさん

当然、僕は地獄へ行きました。この日ひとつの日か地蔵尊が救ってくださるのを待っています!!

絵解き拝観とは説教・唱導を目的とする絵画を用いる女芸芸昔なんだ色々パージョン！

浄土宗といえばこの方！善導さん。花が下から金色にグラデ！

出た！金色グラデーション！

刈萱道心・石童丸と親子の銅像も立ったよ

に渋く輝く寺なのだった。

わくわくしたままで堂内にいると、おそらく物語を語るのでもあろう女性が掃除を
すませた様子であらわれた。本や絵馬を売るテーブルあたりで話をうかがうと、江戸
時代などには善光寺詣りには西光寺が欠かせなかったそうで、ここに寄って話を聞い
て仏の功徳を思い、礼拝者は絶対秘仏の善光寺本尊のもとへと足を進めた。

「でもラジオとか、テレビの時代になりますとね」

と女性は全メディア史を一瞬にして振り返るように言った。

「こういう風に物語りして知恵を授かることは廃れてしまいました」

まるで源氏物語や今昔物語を口伝えする人を目の前にしている気がした。

私はそこで『絵解き　六道地獄絵』という小冊子を買った。みうらさんも何か買っ
ていたが、本の中身は覚えていない。

威風堂々、善光寺へ

西光寺で高まった熱量のまま、私たちは参道の様々な店（開店前）を見た。みやげ
もあったし、飲み屋のメニューもあった。今思えばそんなものまで見ていちいちコメ
ントをしあっているのは常軌を逸している。だが、いわば私たちは「物語る」喜びの

方に集中力を奪われていたのだと思う。

途中のコンビニでみうらさんのシャンプーを買い、かすれて
きたボールペンを私が買い足している間にも語りは止まらず、
「リンス.inシャンプーはよくない」というみうらさんの講釈の
一席があったし、そのまま話は「一光三尊像はこの善光寺の特
徴」という力説に変わり、「でも、そこまでの間になんかあん
の？　西光寺みたいなとこはさ」と聞く私に対して、みうらさ
んは「ドコモもエルセーヌもある！」と断言したものだ。

「そういうのも全部寺だからね。塔頭みたいなもんだから」
と通常なら絶対に間違いだと思われることを、さらにみうら
さんは威風堂々、閑散とした参道で宣言するのであった。

事実、みうらさんは道の脇でクモの巣を発見しては興奮して
写真を撮り（先日二人でタイの仏像についてしゃべりに佐賀に
行った時、暇な時間に鍋島家の菩提寺である高傳寺を訪ね、並
ぶ墓の中で大きなクモを見つけた。同種のクモが遠く北に離れ
た長野県の参道にいるのを不思議がって、みうらさんは激しく
接写したのであった。クモの背中にレンズがつくんじゃないか

塔頭　寺院のなかにあ
る個別の坊。

と思うほどの勢いだった)、ようやく開いた古道具屋に入って、謎の競技をしている人間の小さな像（五百円）を発見して買ったりした。

それらすべてが「寺での出来事」だと、みうらさんは拡大解釈にいそしんだものである。

そしてついに、善光寺の屋根がかすかに見えてきた。道路が上り坂になってくる。

「あのへんからが真剣参道だからね」

そう言うみうらさんの片手はすでに西光寺の冊子やら古道具屋の像が入った袋でふさがっていて重そうだった。

周囲のビルの向こうに山並みが見え、少し紅葉が始まっていた。

なお雑談（その日泊まる温泉宿のメニュー予想など。私はサワガニの揚げたやつ、みうらさんは海老しんじょを想像した）をしながら歩いていくと、参道に石灯籠があらわれ、すぐに小さめの仁王門が出てきた。その背後には山と青い空。

近づけば、門の左右にまるで陰影を塗ったかのような筋肉の、

謎の競技をしている人間の小さな像（五百円）

目玉が白くふちどられた仁王が立っていた。その前に、わらじがぎっしりと奉納されている。

門をくぐって後ろを見ると、三面大黒天、青面金剛らしき像がある。

「インド感、ばりばりだね」

私が言うと、みうらさんは金網にカメラを押しつけて中を撮ろうと必死になっていた。しかしいくらトライしてもピントが合わない。

「くそー、金網デスマッチだよ」

みうらさんはそう言って悔しがった。

門の向こうに続く参道の両側にみやげ物屋がずらりと並んでいた。オシャレなアイス屋など、イマドキの店舗が多いのも特徴だ。善光寺は観光名所として今なお発展し続けているのだ。

ずんずん進んでいくとその奥にさらに大きな門があった。構えが立派である。

「北の東大寺なのかな」

みうらさんは日本全体での文化的位置づけを考えたらしかった。

七五三の子供たちが陽光を浴びて歩く。私たちもあとに続く。

くぐって右のみやげ物屋に、善光寺リピーターのみうらさんは直行した。

「さて、ここに一光三尊像が出ますから」

案内役となったみうらさんは、要するに善光寺自体では本尊
は絶対秘仏だから、せめてそこで姿を確認しろと言っているの
だった。

確かにレプリカが売られていた。ひとつの光背が三尊を守る
ように広がる。脇侍はどちらも左手のひらに右手のひらを重ね、
つまり朝鮮半島風の挨拶のポーズを取っている。梵篋印という
形である。それが日本有数の古さを誇る仏像の全容だ。

みやげにだるまが多いのも確かめつつ、外に出てついに本堂
へ。建物が二層になって、下の方がせり出しているのが特徴的
だ。

堂内に入れば広い広い。

左には西光寺のように、ただしこちらは閻魔を挟んで左右に
半分ずつ分かれる配置で十王がいた。大きな天女像が正面の壁
に貼られているのも今まで見てきた寺と違っている。数々の太
鼓が置かれ、その近く（つまり堂の外ではない場所）にびんず
る像があるのも変わっていて、しかも正面に回り込んでいくと
顔が触られすぎて溶けたようになっていた。一体どれだけの時

脇侍　仏像で本尊の両
脇に侍するもの。

間、すがりつかれてきたのだろうか。

屋根の下とはいえ、そこは外陣であった。内陣に入るには右側の自販機で一人五百円払う。進んでいくと、右手に大きな地蔵菩薩座像があり、左手に頭の大きい弥勒菩薩座像がある。

正面奥には屋根のある造りの厨子のようなものが並んでいて位牌もあり、それが善光寺を造った本田善光一家を祀ったものだとわかった。三体の像も暗がりに見え、最も右が奥さんで片膝を立てているのが把握出来た。それはやはり東アジアの座り方である。

そもそも一光三尊阿弥陀如来像そのものがインドに見られる様式であり、そこから朝鮮半島百済を経て仏教が伝来した折に、大切に運ばれてきたとされている。それゆえに日本最古の仏像と言われており、廃仏派の物部氏によってうち捨てられたが、本田善光によって信州に運ばれて信仰のまととなってきた。

善光寺はつまり、近代国家以前のアジアのネットワークの重要拠点としてあった、と考えた方がわかりやすい。

本田一家の像の手前には、お戒壇巡りの入口があった。まさに本田善光らの祀られた場所の下をくぐり、真っ暗闇の中で"生まれ直す"胎内くぐりである。

みうらさんが先になった。

「いとうさん、壁に右手をつけていくよ。いい？　壁ドンだよ」

前でそう言う声が聞こえる。壁ドンの使い方が変だったが、目に染みるような闇である。

「いとうさん、閉所恐怖症だもんね？」

「うん」

「心を落ち着けていくからね」

「うん」

「ほんとは広いからさ」

「うん」

壁につけた右手と床を踏む足の裏以外、身体の感覚がなくなる。自分が空気のように霧散霧消するのが面白かったが、同時にまだ残っている自己が恐怖を感じさせた。

だから、みうらさんの励ましと冗談を頼りに私は闇を行き、途中で錠前のようなものを触ると、出口らしき方向へまた進んで光の中へ出た。

長髪釈迦の教えに導かれて

本堂の外へ出て石畳を歩き、道を折れていくと人ごみがなくなった。目の前に忠霊

殿という塔が見えてくる。そこを目指したわけでもないが、ただなんとなく勘で歩いたのだった。

雀が数羽、足元ではねていた。

「かわいいね」

と言うと、みうらさんは優しげな声で雀に言った。

「まっとうしろよー」

生命を謳歌しろと呼びかけているのだった。なんだか長髪の釈迦のような状態であった。

塔に入ってみると一階の奥に史料館があり、本尊とは別の一光三尊像があった。遠くで見にくいけれど、衣が清涼寺式のように細かく波打っているように思えた。

地下へ下りると、そこが凄かった。

まず聖徳太子十六歳像で、等身大。

「十六歳かあ」

みうらさんは唸るように言った。

「俺、吉田拓郎聴いてる頃だわ」

聖徳太子との比較をあくまで人間らしく行う様子は、ついさっきの長髪釈迦とずいぶん違っていた。

太子像の横には平安時代の安らかな顔の薬師座像。光背に丸顔のかわいい化仏を付けている。

他にも快慶様式の阿弥陀立像があり、振り向けば逆側の壁に、私たちが近頃気になっている懸け仏の大きなものが五つ展示されていて、平安後期のものだと説明されていた。それらの名品が間近に見られるのはたまらなかった。

他にも高村光雲・米原雲海作の三面大黒天（あの仁王門の裏にあったものは光雲のものだったのだ）、三宝荒神（つまりあれは青面金剛ではなかったわけだ）の原型があった。どちらも濃い青が印象的な仏像である。

さらに「如来影向」と言って、仏からひと筋の光が人間に届く絵を集めたコーナー、仁王門の上から下ろされてきた百羅漢のうちの幾つかも置かれていた。面白い顔の羅漢が次々にあって、いかにも江戸期のユーモアを伝える。

私たちはいちいちあだ名を付けると同時に、中からマイベスト羅漢を選出することにした。みうらさんは「眉毛垂らし」、私は「インド系ホルモンばりばり」を選んだ。

懸け仏　銅などの円板に仏像・神像の半肉彫の鋳像などを付けたもの。柱や壁にかけて礼拝した。

こうして行き当たりばったりの物見遊山をしながら、私たち二人は〝善光寺は楽し
いけど仏像は見られない〟という思い込みから抜け出した。それもこれも考えてみれ
ば「お寺の近くにあればすべてが塔頭」というみうら思想にしたがったおかげであっ
た。

　その考えでいけば、出会うすべての生命が仏ということにもなった。人間も小さな
雀も紅葉する樹木も、むろんその中のひとつに過ぎないのだ。

　大事な教えを垂れたはずの長髪は、しかし手柄を誇ることもなく私の前をすたすた
歩いていた。

長 野

清水寺・高山寺

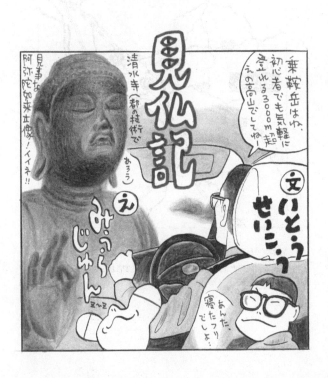

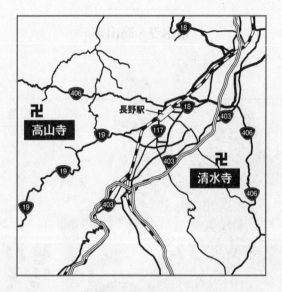

清水寺　長野県長野市若穂保科1949　TEL026-282-3701

高山寺　長野県上水内郡小川村稲丘7119　TEL026-269-2568

ご住職はざっくばらん

　その日（二〇一七年十一月二日）の正午に、善光寺（ぜんこうじ）の境内脇にある「六地蔵」（じぞう）とい うタクシー乗り場で、我々はKさんと待ち合わせていた。Kさんは七地蔵目と言って よい、タクシーの運転手さんである（一日借り切る段取りはすべて編集者・藤田（ふじた）さん が付けてくれていた）。

　よく晴れた空をバックに初老のKさんはタクシーの横に立っていて、近づくとにこ やかに会釈してくれる。急いで車に乗って、菅平（すがだいら）の方向に走り出してもらった。行き 先は若穂保科（わかほほしな）の清水寺で、一応前日に電話はしてあったものの留守電になった。も う一度トライしてみなければ、と車内で携帯電話を出した。

　そもそっとしたご住職の声がして、ありがたいことにそのまま三十分ほどあとに 拝観させていただくことになった。その電話の前後、我々のお地蔵さん（Kさん）は さかんに周囲の観光情報をしゃべってくれた。だいたいは前後左右に広がる山脈の説 明で、そういう時にプツッと興味のスイッチを切ってしまうみうらさんは秋の陽射し を受けたまま目をつぶる。仕方なく、私は私で曖昧（あいまい）な相づちを打ち続けた。そして少 しずつその相づちの回数を減らしていった。やがてお地蔵さんの山並み情報もがくん

と減った。

しばらく行くと道は小川に沿って走っており、あたりは山村になっていた。小川には清冽な水が段々になって流れていて、小さなダムの連続のように見えた。小水力が絶えず生まれる新しい時代の豊かさを幻視していると、車は左に曲がって「まんどころばし」を渡った。さらに右に曲がって村の中の坂を上がる。

そこに白壁で囲まれた寺があった。壁の上からは真っ赤に染まったカエデの葉が飛び出している。車を降りて短い石段を上る途中、中央に立派な灯籠が立っていた。境内はこぢんまりとしており、静かだった。本堂の右手に庫裏の玄関があり、インターホンがあったので押してみる。しかしどなたも出てくる気配がなかった。こういう時のお決まりで、みうらさんは私から離れてのんびり散策をしている。私が焦らないように気を遣っているのだ。

私ものんびりを心がけ、携帯電話を取り出してリダイヤルする。先ほど聞いたご住職の声がする。

「今、着きました！」

と言うとご住職は、

「声が響いてます」

と応答した。

たちまち人の気配が現れて、玄関の内側から錠を開けて下さ
る。挨拶もそこそこに我々は靴を脱いで中に上がり、左に行っ
て橋を渡り、本堂の中に入った。

　暗がりに五体の仏像が並んでいた。最も奥までゆるゆると進
めば、頭部が少し長い薬師座像である。藤原時代作とされるの
も納得の微笑むような穏やかな風貌なのだが、膝に置いた左の
手のひらがずいぶんと斜め下に向いている。そのことを伝える
と、眼鏡をかけたご住職はちょっとべらんめえの入った口調で、

「てなことがあると、じゃ後補かってなっちゃうわけだ」

と言った。ぶっきらぼうにも思えるが、私は両親が信州出身
なので、そうした調子が山国特有の親しみだったり照れたりだった
りするのを知っている。なので、

「なーるほど」

　とこちらも少しくだけた。

　中央は聖観音とされた立像である。左手の指に蓮を持ってい
るが、それがかつて宝瓶であってもよかった気がした。つまり
以前は十一面観音だったのかもしれない、とみうらさんが言う

　　　　　後補　後世の補修。

とご住職もその可能性はあるとおっしゃる。

本尊の右は地蔵立像。右手を下げて施しの印を組み、人間に近い僧形地蔵の雰囲気を濃厚に持っている。ここでもみうらさんが「錫杖を持っていない」ことから、神仏習合的な人格化があったんじゃないかと言うと、ご住職もざっくばらんに「あ、そう？　そういうことかい」と受ける。

最も右は阿弥陀立像で、衣服に金があちこち残り、その衣がまた見事に薄くて、いかにも都の技術であること、そして明らかな材質の良さがうかがえた。ご住職は言った。

「前に立ってごらんよ。目が合わねえんだよ。それで、お参りに来た衆生を救う人じゃねえことがわかる。念持仏だよ。どなたかの念持仏がここへ来た」

実際、もとは天平十四年の創建ながら、仏像群には大火のあと大正六年に運んでこられたものがあるらしい。そのいかにも都らしい繊細さは出身からして当然なのかもしれない。

御堂の一番右には大きな軸があり、東大寺法華堂の絵だと聞いて、みうらさんもこう言った。

念持仏　個人が身辺に置き私的に礼拝するための仏像。

「やっぱり奈良とつながってるんだね」

古都と信州との知られざるルートを、私はふと脳裏に浮かべた。幾つもの険しい山を越えて、文化が行き来する。信仰も資本もその道の上にあって遠い空間同士をつなぐ。

我々はタクシーに、ご住職は自身の車に乗って、山の上にあるという観音堂へ行った。階段もあるのだが、上っていると体力も時間も削られる。そのへんはとてもドライな見仏人だし、ご住職なのであった。

つづら折りの山道の上方に、すぐに赤と黒に塗り分けられた御堂が見えた。

「あー、清水寺だ」

みうらさんが低くつぶやいた通り、規模は小さいながら、京都のあの清水寺と同じく宙にせり出した舞台がそこにあった。

ご住職が御堂の鍵（かぎ）を錠（じょう）を差しつつ、

「観音開きってこういうこと」

とおっしゃりながら扉を両側に開く。

中央に桜の木で作られた千手座像があり、顔の彫りの深さ、胴に対して若干足のサイズが小さいことにその特徴がうかがえた。

その左に十一面立像。こちらもバランスとしてはずいぶん足が小さい。

"仏像は下から仰ぎ見る遠近法で作られている"というみうらさんの論理で言えば、かなり上方に置かれて拝まれた仏像ということになる。

そして事実、ご住職が明かしたところによれば、その十一面は醍醐寺から譲られたというのであった。今から百年ほど前の話である。それがやがて忘れられ、一時は「つっぷしてたんだよ」。体の前が削れているのは、過去に様々な苦難があったことの証左であった。

さらに最も左には広目天、右は多聞天。特に広目天は裸足で、どこか童子めいている。これら四体の仏像群のすべてが藤原時代末の作で、十一面をのぞいて重要文化財指定を受けているのだそうだ。

「やっぱりいい木を使ってるよねって感じでさ。違いがわかるでしょ？」

ご住職はそう言い、山奥に突如現れた名仏像の並ぶ様にため息をついている我々の背後に立った。そして、急にこう同意を求めた。

「ねえ、みうらさん？」

わかっておられた。が、それ以上はご住職は何も言わない。そのまま互いの車で本堂に戻り、再びそちらの仏像を見せていただく。面白いもので、別の御堂を経ると見方がより細かく感覚的になる。。

どなたかの念持仏とされた阿弥陀はおなかがぽっこり出ていて、半眼以上に目を閉

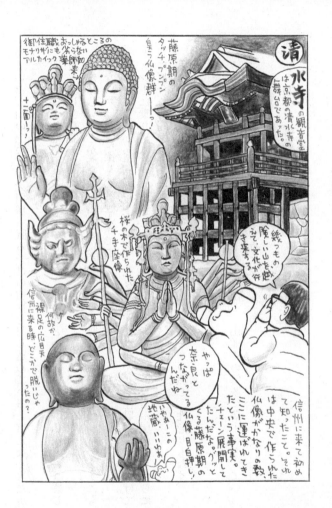

じていた。　山の上の広目天同様、眠る子供の聖性を封じ込めていると言えなくもなかった。

聖観音はより細い胴体に見え、少し下ぶくれの顔といい、いかにも仏像という感じの超人らしさを備えていた。

いかめしいことが多い薬師の笑顔は柔和で、ご住職の言葉で言えば「モナリザにも劣らない」。確かに優しい薬師座像であった。

こうして到着から一時間以上が過ぎ、我々はざっくばらんなご住職に別れを告げてタクシーに乗り込み、今度はまた西に、つまり善光寺方面へいったん戻って、さらに西に都合一時間をかけて、高山寺へ向かうのだった。

我々のドライバーKさんは、運転席からすかさず遠くを見渡し、性懲りもなく、

「あ、槍ヶ岳が見えてきました」

と言い出した。

みうらさんは目をつぶる前にカメラを取り出し、山並みの解説に夢中になっているKさんの横顔を後ろからぱしゃっと撮った。

DIY魂あふれる高山寺

一時間弱うつらうつらしていると、車は旧街道らしく蛇行する道の上にあった。

そのまま山に入っていく。

「いい感じになってきた」

とみうらさんが言う通り、遅くまで残った紅葉まじりの山道に点々と民家があり、それらが日光に照らされて一様に暖かそうに見えた。

Kさんもその雰囲気を盛り上げる。

「さあ、素晴らしい三重塔が見えてきますよ」

十五時過ぎ、確かに木々の間にしっとりと湿気を保っているかに思える塔が見えた。それが高山寺で、立地も、生きもののような塔の感じもどこか室生寺を思わせた。

車を降りた我々は、石段を十段ほど上り、門がわりの鐘楼を過ぎて境内に入って、左奥の寺務所を訪問した。中をのぞいて予約していた名前を言うと、中にいらっしゃった若いご住職が目を丸くした。

「あ、そのいとうさんでしたか！ わー、みうらさんも！」

『見仏記』なんですと説明すると、ご住職はさらに喜んで下さり、どうぞどうぞと本堂へ導いてくれる。

平成二十四年に本堂を造り替え、さらに我々が訪れた年の四月から新住職となったそうで、まるで我々はお祝いのために参拝したようなものだった。

堂内に入ってすぐの厨子に小さな大日座像があり、左に観音があった。聞けばかつて地域の全地区に観音堂があり、今ではその中の観音を預かることがあるらしい。昔は八祖あった上人像も二体しか残っていないという。

さらに内陣の方まで行くと、方形に区切られた天井に様々な図があり、それは前住職が描いたものなのだそうだ。中にはみうらさんが気になっているクモらしき絵があったように記憶する。とにかく器用な方であることは、玄人はだしの絵でよくわかった。

左にスペースがあり、そこに長いテーブルと椅子があった。板敷きでちょっと会議室のようで不思議に思っていると、それは檀家さんの要望によるもので、法要の際などに畳に座っているのがきつい方々のためなのだった。これは床暖房を含め、お寺で一般的になっていくことだろう。

また特徴的なのは、観音立像の首から胸にかけて赤い布がかぶせてあることで、ご住職いわく、

「檀家さんがお地蔵さんみたいに思われて、こうなさったんでしょう」

ということで、みうらさんも私もつい微笑んでしまった。高山寺には檀家たちの信仰が生活に近い形でいまだに残っているわけだった。

観音の厨子の左右には、右に弘法、左に竜猛菩薩が控えていたが、それより何より

今度は先々代のご住職が大工さんながらの技術を持った方で、その中央の厨子を造ったのだという。上方に太陽とその放射を見事にかたどっており、美しくインパクトのある姿になっていた。

高山寺はDIYの寺としても面白いのだ。

御堂を出て、我々は小さいながら均整のとれた塔に近づいた。格子から中をのぞくと、大日、釈迦、阿弥陀が鎮座していた。上を透かして見れば、そこに花の絵が描かれており、

「これは先代ですね？」

とみうらさんは刑事みたいに言った。新住職は笑いながらうなずいた。

本堂の内陣裏も見て下さいとおっしゃるのでついて行きながら話を聞くと、何と新住職のお姉さんが我々もよく知るテレビ制作会社に勤めていたとのことで、さらにシティボーイズのファンだったので舞台を見に行った際に、私と一緒に撮った写真があるという。この縁には本当に驚き、私は何度もはしたなく、

「マジか！　マジか！」

と叫んだものだ。これは外で待っているドライバーKさんに

シティボーイズ

42

も聞こえたのではないかと思う。一体どんなことが明かされたのかと想像したことだろう。

興奮したまま本堂の裏へ。すると上の方に細長い額があり、かつてはご詠歌があったとの話を聞きながら、そこを回り込んで内陣裏へ入る。秘仏本尊のお前立ちがあり、右に不動、左に毘沙門、そしてその左右にびっしりと十一面があった。

あれこれ見仏して寺務所の方へ戻ると、「幸福蛙の福太郎」というキャラクターのグッズが色々あるのを見て、我々も小さな色紙をいただいた。聞けば先代住職が考案したキャラだそうで、今では村中に点在しているらしい。幸せが帰ってくる、と縁起物にもなっているわけだ。自前のキャラ作りをするあたり、みうらさんにも通じると思って周囲を見回すとみうらさんは消えていて、少し遠いところで新住職ご夫婦と一歳半だという息子さんの三人と、まるで親戚のようにくつろいでいた。私が指摘するまでもなく、アーティスト気質同士、意気投合しているのだった。

温泉宿でドラフト会議

さて、夕日が「北アルプス（Kさん情報）」に沈む頃、みうらさんが行きたいと編集者に指定したらしい戸倉上山田温泉へとタクシーはひた走っていた。

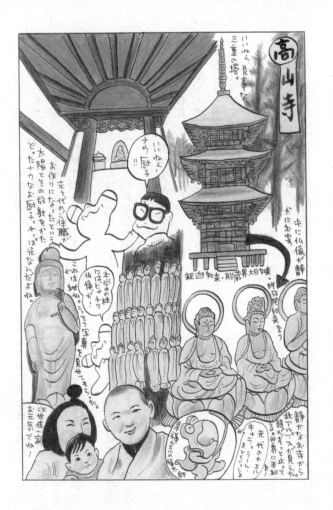

予約してくれていたのは亀清という旅館で、海外からやって来た背の高いタイラー

さんという方が若旦那であることは、偶然私自身も出ていたテレビ番組で知っていた。

高山寺から一時間くらいかけて着いた亀清旅館で夕飯を食べる間に、翌日行く予定

の智識寺のことを配膳中のタイラーさんに聞いてみた。電話をしても先方につながら

なかったからだ。

すると、タイラーさんは地元のネットワークをさくさく駆使し、ご住職個人の携帯

番号を調べると「上田市のお寺と兼任だから忙しいね」と、事情まで教えてくれるの

だった。

電話をかけると折り返し返事が来た。

拝観もOKとのことだった。

しかもタクシーを予約しようとすると、タイラーさんが、

「ちょうど用事があるから、僕の車で送りますよ」

と言ってくれた。

とんとん拍子であった。

実にちょうどいい湯温（四十一度）の風呂に浸かり、久々の相部屋で各々のふとん

にもぐり込んだ我々は、そのままよくしゃべった。

ちょうどプロ野球ドラフト会議の直後だったので、やがてみうらさんは「もし自分

がドラフトされるとしたら」と余計な心配を始めた。

「俺だったらね、日本ハムは微妙だと思うんだよ」

「ああ、そういうもんかね」

「だって俺、そんなにハム食べないし」

「いや、消費量でドラフトしてないからさ」

「いとうさんは出版社にドラフトされてないからさ」

「いとうさんは出版社にドラフトされるといいんじゃない？　いとう君、何とか書房！　とか」

「出版社がドラフト会議してるならね」

そのうち、みうらさんはつけっぱなしのテレビを見出し、じき寝息を立てた。

まだ夜の七時半であった。

長　野

智識寺・長雲寺

シナノドルチェ

シナノゴールド

道草や
林檎に
誘われ
見仏記

見仏記
文 いとうせいこう
え みうらじゅん

秋映

←タイラーさん

シナノスイート

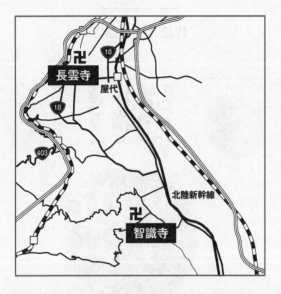

智識寺　長野県千曲市大字上山田八坂1197　TEL026-275-1120

長雲寺　長野県千曲市大字稲荷山2239　TEL026-272-3730

朝の歓楽街を散策する

翌朝、みうらさんは六時に起き出した。どうやら朝風呂に行くらしい音が、暗い部屋の中でした。

私は一時間後に起きてやはり風呂へ行った。その間、みうらさんは窓際のテーブルの上で何かの連載原稿のゲラを直していた。

私が部屋に帰ってきても、まだ朝食まで四十分ほどあった。

「散策する？」

みうらさんがそう言い、私はうなずいた。

亀清旅館から少し足を延ばして、朝の歓楽街を歩いた。前夜の盛り上がりがゴミになっていたり、おそらくシャッターが長く閉まったままの店の寂しい空気が漂ったりする。ぽつぽつと冗談を言い合うと、吐く息は白くなった。

戸倉上山田温泉の歓楽街はけっこうあちこちに延びていて、アジア諸国のパブや日本的なスナックなどなどが次々に出てきた。

そのうちみうらさんは電信柱を見上げ、クモの巣を見つけた。少し前に二人で佐賀大学に呼ばれ、仕事の合間に鍋島藩主の墓所へ寄り道した際、立ち並ぶ墓の中でたく

さん見つけた大きめのクモがいた。体は黄色や赤や黒をごっちゃにした色合いで派手である。

みうらさんは持っていたカメラで、まるで昆虫写真家みたいな熱意をもってそのクモの巣を撮った。巣を見上げ、その向こうに雲があると"クモごしの雲"になってフォトジェニックらしく、そういう角度をみうらさんは探した。

他にもクモの巣はないかと、更なる興味で散策がつづいた。すると、電信柱に取り付けられた道案内の看板に「大規模な貯金箱会館」と書かれているのに、二人同時に気づいた。

「え、どっちどっち?」

みうらさんはすぐさま行きたくなったのだろう、早足になった。

「これで行くと……あっちかな?」

私も歩調を合わせた。まさか早朝からやっているとは思えないが、みうらさんが何度か言う通り"大規模"と銘打っているところがたまらないのであった。外観だけでも見て、どれくらい"大規模"かを我々は確かめたかった。

あちこち迷ったあげく、街中に大きな体育館のごとき建造物があるのを見つけた。一応そばまで行って見ると、近くの道を掃いている壮年男性がいた。みうらさんはさやき声で、

「館長と見た。俺の勘に間違いはないよ」

と言った。みうらさんもまた何かを集め続けてきたマニアであり、そのマニアは他の分野のマニアの〝匂い〟に敏感だと言うのだ。

私は半信半疑のまま腕時計を示し、

「そろそろ旅館に戻らないと」

と言った。

浮世離れした十一面観音

亀清旅館に帰って食事をし、また朝風呂に入ってから、前日に若旦那(わかだんな)のタイラーさんのおかげで予約が出来た智識寺(ちしき)へ向かう準備を始めた。フロントの前でうろうろしながら、智識寺の次にうかがおうとしていた長雲寺(ちょううんじ)のことをふとおかみさんに聞いてみると、

「あ、そちらもタイラーの知りあいです。ご住職が海野さんという方で」

という話になった。タイラーさんは温泉郷の観光事業に熱心で、近辺の様々な業種の人々とつながっているのだった。

コーヒーをふるまっていただきながら、あれやこれやと情報を得ていると、やがて

タイラーさんもあらわれた。昨日と同じくひょろ長い体に作務衣（さむえ）を着、頭にてぬぐいを巻いている。タイラーさんは長雲寺のご住職から以前、寺宝の図録をもらったはずだと言い、ごそごそ探し始めた。見つかった豪華な本を見て、みうらさんと私は同時に声を上げた。

「すげえ！」

そこには妖しい力に満ちた五大明王が写っていた。編集者からあらかじめもらっていたメモにも明王の名は書いてあったのだが、正直それほど本格的な像だとは、二人とも思っていなかったのだ。

わくわくしながらタイラーさんが運転してくれる軽自動車で九時に旅館を出た。

二十分もすると、大きなりんご畑の近くに車は止まり、外に出るとごぢんまりした年寄りたちとも気軽に挨拶（あいさつ）を交わした。

ゲートボール場でお年寄りがプレイを楽しんでいた。なんとタイラーさんは、そのお顔が広すぎる。

ゲートボール場を横切って樹木の下を抜けると、そこに若いご住職、西川（にしかわ）さんが立って待っていてくれた。我々を見てにっこりと笑顔になった。茅葺（かやぶ）きお礼を言いながら一緒に歩き出せば、すぐ正面に智識寺の大御堂があった。

の屋根に清潔感がある。

「ちょうど今年の八月に葺き替えたんですよ。で、御堂の柱二本は聖武天皇時代（しょうむ）のも

のです」

ご住職はそうおっしゃった。

御堂の額の部分に六文銭があり、真田一族とのゆかりを示していた。左側には源頼朝公の紋、笹りんどうがあった。

早速、中に入ると村民館のような畳敷きで、四隅に四天王が立っていた。法事などをする時、各天部が檀家を見守る形になる。これは珍しいありようであった。

正面奥が内陣で、中央に九頭身の十一面観音立像。けやきの一木造りで、行基が作ったという伝説がある。

「超人体型だよね」

とみうらさんが言う通り、すらりとしていかにも十一面の浮世離れした姿だった。鼻と口がほぼくっついているような表情にも超人性は示されていると思う。しばし見ていて、私はふとつぶやいてしまった。

「御柱、丸出しだ」

両親が信州人である私は、御柱祭という縄文的な祭りのことをよく聞かされて育っており、今現在十一面観音を見ていてもそのすらりと地に刺さったかのような全体像に、一本のまっすぐな樹木を感じたのである。

他に大日座像、不動、十王、人肌の色に塗られて前傾する地蔵立像などなどがあっ

た。最も右側の聖観音に顕著だが、頭部と体で時代が違っていたり、十二神将の一体のみが残っていたり、つまり様々な御堂から、その智識寺へと仏像が集まってきていた。

中にはびんずるや、こちらを手招きするような大黒、そして近所の小学生が作ったという紙粘土の仏像もあった。庶民にとっても近い寺に違いなかった。

聞けば、ご住職西川さんは川崎大師にも、上田市の西光寺にも属しておられ、とても忙しい中で我々の電話の応対をしてくださり、拝観のために車を飛ばして智識寺境内へ来てくれたそうだった。ありがたいことだ。

また、実は江戸時代に屋根付きの厨子を寄進したのが、浅草のとある講なのだそうで、おかげで寺は隆盛したらしく、二十年以上浅草に暮らした私はその講に連なる店の名前を幾つも知っていた。逆に浅草の中でそれを聞かなかったのが不思議なほどだった。

ちょうどそこへ壮年のご夫婦があらわれ、拝観を所望された。ご住職がたまたまそこにいたからこそ、彼らも仏像に出会えたわけである。そしてご夫婦が望んでもいなかった見仏コンビにも出会ったのだ。

ということで、ご夫婦は我々の素性をよく理解しないまま、記念写真を撮りましょうと言い出した。楽しいことなのでみうらさんも私も、ご住職とタイラーさんを入れ

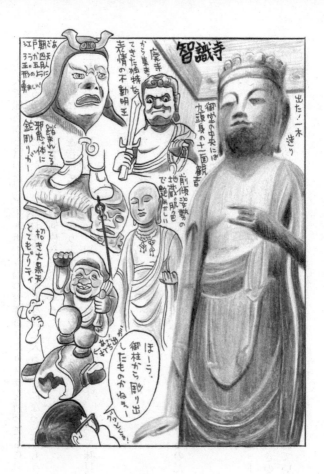

て六人で撮ろうと言った。ゲートボール場のお年寄りにカメラを持ってもらおうとか言ってるうちにだったか、そのお年寄りたちも写真に入ることになった。もう何がなんだかわからないまま、我々は何枚も写真に写った。

ご住職に別れを告げて車に戻ろうとするとタイラーさんが、

「お隣のりんご畑、あったでしょ。知り合いの農家さんなんです。行って味見してみます？」

と言い出した。

一瞬の迷いもなく、我々は答えた。

「行きます！」

前日から、タイラーさんが作る流れのままにいると面白いことが起きるのだった。

流れのままに

歩いてアスファルトの坂を上ると左側にりんごの木が続いた。右手にはヨーロッパの可愛らしい農家を模したような建物があり、さらに道の上の方に屋根付きのりんご置き場みたいなものがあって、そこに箱入りのりんごがあれこれ並べられているのが見えた。

クラウン農園、と言った。

ちょうどご夫婦がいらっしゃって、我々が近づくと「わあ」と喜んでくれた。なんと奥さんはみうらさんのファンだった。旦那さんも気のいい人で、目の前にある赤いりんご、黄緑のりんごを、さあどれでも味見してくださいと言った。

ご夫婦はもともとそれぞれ別の仕事をしていて、ドイツで知りあったのだそうだ。洒落た小屋が建っていたのも、その思い出を具現化したものだった。

我々は蜜の入ったシャキシャキのシナノゴールドを食べ、ぽくぽく甘いシナノホッペを食べ、旦那さんおすすめのぐんま名月を食べ、そのうちに集まってきた子供二人を眺めながらお茶などいただいた。

実は、かつてりんご好きだった私はある時から皮をかじる音が苦手になり、すっかり食べなくなっていた。その苦手意識が十数分の間に吹き飛んでいた。私はなんでも食べた。ちなみに帰宅してから、私はクラウン農園にメールして旦那さんセレクトの詰め合わせを買い、それを食べ尽くしてのちもスーパーでりんごを購入するようになった。出会いというのはまことに味なものだ。

さて、話は当日に戻る。すっかり脱線している我々に、農園の旦那さんはさらにこう言ったのだった。

「道の向こうが私たちの農園なんですが、もいでみます?」

我々はあくまでも見仏をしに来ているのであって、ご当地訪問みたいな番組をやっているのではなかった。だがしかし、我々は二人とも即座に返事をした。

「行きましょう!」

太陽の光が降り注ぐ中、アスファルトの坂を下り、道を渡って溝を飛び越え、みうらさんと私とタイラーさんはりんごの木の並ぶ農園に入って、そこかしこにりんごが生っているのを見た。

そして旦那さんが教えてくれるまま、赤いりんごをもぎ、緑のりんごをもぎ、それを切ってもらってかじった。おいしかったし、何より楽しくて仕方なかった。子供の頃の夏休みみたいな感じがした。枝々の向こうに青い空が見えた。

気づけば、りんご狩りをしている他のファミリーとみうらさんは仲よく会話をしていた。あれがおいしい、あれが好きだと、知らない人たちと黒眼鏡の長髪は話を弾ませた。タイラーさんはうれしそうにその姿を見守っていた。

これは一体どういう『見仏記』なのだろうか。

圧巻の五大明王

クラウン農園に別れを告げたのが午前十一時少し前。秋のやさしい陽射しが続く中、

軽自動車は長雲寺へ向かった。少しすると狭い道路の両端は町になった。かつては稲荷山（いなりやま）という宿場だったそうで、時おり蔵なども見えた。そのはるか向こうは信州の山脈だ。

やがて道沿いから左に入ると、そこに黒い屋根があった。五大院長雲寺（ごだいいんちょううんじ）だそうだ。

右側に家があり、柴犬（しばいぬ）がわんわん吠（ほ）えた。

「俺、犬が苦手なんだよ」

戌年（いぬ）のみうらさんは一度も聞いたことのない事実をそっと明かした。それまでずっと猫が苦手なのは知っていたので、基本的に動物がだめなのだろうか。

そんな雑念を持つ間、タイラーさんは境内にいらっしゃったご住職を紹介してくれた。こちらもいわば新しい世代のご住職で、我々の正体に気づくと手際よく収蔵庫を開けてくださる。

中に江戸期の愛染明王（あいぜん）があった。黒くしまった体躯（たいく）で玉眼も美しく、下に控える獅子（し）も舌をぺろっと出しており、かつては国宝であった仏像である。善光寺地震（ぜんこうじ）の折も延焼せず、倒れず、無傷で残ったことをご住職はありがたそうに語ってくれる。

聞けば長雲寺では古くは仁和寺（にんなじ）の仲介で醍醐寺（だいごじ）から七体もの仏像を譲り受けたのだ

そうで、それは前日の清水寺（せいすいじ）のパターンと同じだった。仏像を授けることで信仰を広め、財政を富ませるようなネットワークが京都と長野の間に存在したのだろうか。そ

れは未知のシステムであった。

さて、正面に戻って五大院へ。

こちらは地震のあとに建て直したそうで、見上げると左上の額に仁和寺と書かれていて、先ほど聞いたエピソードを裏付けた。

堂内に入り内陣を見れば、中央に不動、左右に二体ずつ、左から金剛夜叉、大威徳、本尊をはさんで右に軍荼利、降三世と五大明王が一列になり、すべて残っていた。伝理源大師作とされ、荒々しく憤怒の表情を見せる面々の体には蛇が巻きついていたり、両肩脱いだ腰の下の衣に細かい模様が施されていたり、いかにも醍醐寺の密教世界が山から下りてそこにあるという感じだ。

不動だけが若干タッチが違い、目の大きさなども漫画的であとから補ったものかもしれないが、それはともかくこんな平地に炎に包まれた赤い勇士たちが並んでいると、は土地の人でないと絶対にわからないのではないか。

なんでも醍醐寺から運ばれてきた時には行列でにぎにぎしく祝ったそうで、稲荷山という宿場町はかつて八十二銀行や信濃毎日新聞が繁栄したというだけあって、さぞかし豊かな土地なのだとわかった。

そして面白いことに、先代のご住職、つまり今のご住職のお父さんが五大明王を一列にしたこともわかり、そもそもは不動を真ん中にして護るようなフォーメーション

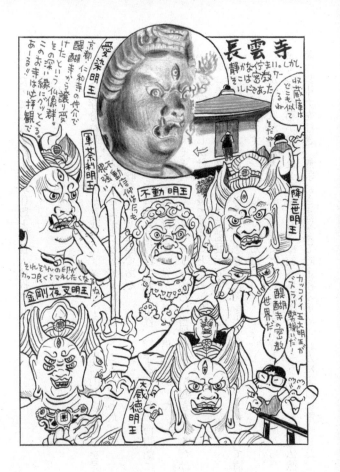

だったのではないかと、現住職と見仏人は推測した。

どうしても行きたかった

さて、存分に明王を堪能した我々は、タイラーさんに稲荷山のあちこちを見せてもらいつつ、最終的にみうらさんがどうしても行きたいところへ戻った。

もちろん、大規模な貯金箱の博物館である。

建物の前でタイラーさんに別れを告げて頭を下げ、握手をかわし、博物館に入った途端、そこにいらっしゃったのは早朝に見かけた壮年男性であった。

やっぱりとほくそえむでもなく、みうらさんは当然のことが起きているだけだとばかりに男性に話しかけ、館長であることがわかり、

「ちょうど今日からクリスマス特別展示です」

と言われてなんだかわからないが感心した声を出すと、チケットを買って清潔な展示スペース（まずは一階）に入り込んだ。

どかんと広がった天井の高い空間にガラスケースが続き、中に明治期から今に至るまでの貯金箱が様々なテーマのもとに並べられていた。みうらさんも私も仏像を見る時の集中力を注ぎ、無限にさえ思える貯金箱の集められ方に素直に驚嘆した。

特に、同じマニアであるみうらさんは、あれこれコメントを残していく。

「お、これ、持ってます持ってます」

「人気者を逃さないなー」

「俺たちの貯金箱も出さなきゃダメだ」

「ああ、これは影響受けるわー」

そして二階に上がって大きめの貯金箱コーナーの前に立つと、みうらさんは今度はマニアの悲哀みたいなものに共鳴した。

「あ、そうか、スリットさえ入ってたら集めなきゃならないんだよ。大変だよ、この世界は。もし俺の背中にスリット入ってたらすぐ集められちゃう」

ずいぶん熱心にコレクションを見て受付へ戻ると、さすがに館長はみうらさんがただ者ではないと勘づいたようで、館長の西沢ですと名刺を差し出した。

ありがたくそれを受け取ったみうらさんはすかさず、もともとのご職業は？　とか、ここに出てるのはきっとほんの一部ですよね？　とか、マニア同士のサービストークみたいなのを始めた。

金融機関に勤めておられた西沢さんは長く貯金箱を集め続け、現在一万種類を超すコレクションがあるが展示は三千点ほどであり、いい物は自然に残るので自分はなくなってしまうだろう貯金箱を優先的に集めるという方針を話してくれた。

みうらさんがその取り憑かれ方の中に自分を見いだしているのはわかった。そしてその貯金箱館の土地をどうみつくろったのか、倉庫は奥にあるのかと質問をリアルなものにずらしていくのも。

要するに、みうらさんは自分のコレクションを収蔵する博物館のヒントが欲しいのだった。

こうして仏像以外のものも十二分に楽しみつつ、我々はタクシーで戸倉駅へ行き、喫茶店で時間をつぶしてから長野駅経由で湯田中までゆったりと移動した。

本当は途中の小布施（おぶせ）で北斎館（ほくさい）へ寄るつもりだったのだが、みうらさんはすでに貯金箱館で一日分の興味のすべてを使い果たしていた。したがって我々はインスタグラムでみうらさんが凝り始めている「打出の小槌（こづち）」を検索したり、いつもの他愛ない雑談を続けた。

やがて、夕日が山並みの向こうに落ちかかる時間になった。電車内の客はみなその姿に顔を向けていた。

と、スマホから目を上げたみうらさんは言った。

「こうやって来迎してるんだ、仏は毎日。それ以上、何を望むのか、人間は」

途端にアナウンスが湯田中への到着を告げた。

群　馬

慈眼院・達磨寺

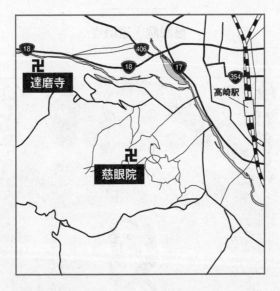

慈眼院　群馬県高崎市石原町2710-1　TEL027-322-2269
達磨寺　群馬県高崎市鼻高町296　TEL027-322-8800

謎の外国人現る

前日、小布施（おぶせ）に行かなかったので、自分たちがなぜ湯田中温泉（ゆだなか）に泊まっているか説明がつかなかった。チェックインの時、宿の人にも「ご旅行ですか？」と聞かれ、「仏像を見に歩いておりまして」と答えたのだが、問う方も問われる方も頭の上に疑問符が浮いていた。

ともかく我々はひたすら湯を楽しみ、信州牛（しんしゅう）のスキヤキなどをいただいて早寝をし、翌朝七時には朝食に手をつけ始めて、また露天風呂（ぶろ）に入った。もちろんその間も二人でぼんやり雑談を続けていたはずだが、覚えているのは唯一、みうらさんが「仏像をそのお寺の息子、娘として扱うといい」と力説していたことだけで、要するに「寺に入ったら、そこにある仏像を誉めろ」というのだった。確か目をつぶったままお湯から顔を出して、その教えをしつこく説いていた気がする。

さて、小雨そぼ降る肌寒い空気の中、チェックアウトした我々は軽自動車で駅まで送ってもらい、信州中野行き（なかの）の電車に乗って長野駅へ向かった。面白かったのは湯田中駅の改札を抜ける折、切符を確認するおばさんがみうらさんに、

「サンキュー」

と言ったことだった。長髪で黒眼鏡のみうらさんは外国人だと思われていた。

で、謎の外国人は車内でこんなことをぶつぶつしゃべった。

「いとうさん、もう十一月四日だよ。年取ると時間が早い早いっていうけど、ほんと
に地球の自転が速まってねえかな」

「ああ、しばらく誰も測ってないうちに的な？」

「そうだよ。ちょっと調べた方がいいよ」

「世界中で毎日調べてると思うけどね」

「そうかなあ」

　二両列車の窓から見える近くの小山は湿った空気のおかげで黒く濡れ、頂きのあた
りに白い靄をまとわりつかせていた。こぢんまりとした絶景である。我々はその小さ
な美しさを目にしながら、さらにどうでもいいことをしゃべり続けた。

　長野駅に着けば、そのまま新幹線に乗り換えて高崎へ。

「めっちゃ晴れてるやん」

　みうらさんが言う通り、わずか二十分ほどの間に空は青く輝き、白い雲がぽっかり
浮かんでいる。ついさっきまで見ていた景色はなんだったのだろうか。本当に地球が
素早く回ったのではないかと思うほどであった。

変わりゆく大観音

持っている切符の上では途中下車する形で、高崎駅で降りた。ロッカーを探せば地下一階にあるらしい。そこに荷物を入れて身軽になった我々は、タクシーに乗って巨大な白衣観音を見に移動した。

途中、連休ゆえに通りかかる公園やら大通りやらで様々なイベントが行われ、そこにフェスみたいなノリでたくさんの人が集まっていた。その向こうにはやはり山々。長野県から群馬県に移ったとはいえ、峻険とも穏やかとも言えない独特の山の印象は変わらない。

少し乗っていると、やがてその山の中から白い建造物がのぞいた。

「いたいた！」

みうらさんは何かの生命体を発見するかのように言ったが、すでにその慈眼院の観音は見に行ったことがあるそうで、つまり私を盛り上げるために叫んだのに違いなかった。

車は橋を渡り、小山に移り、観音山公園と道路標示される方向へ進む。護国神社の左の坂を上がっていって山道を左右に行けば、ついに青空をバックにした巨大な観音

の上半身があらわれる。

高崎白衣大観音だ。

タクシーを降りて、その白い巨体を見上げる。一九三六年に作られた鉄筋コンクリート製の仏像で、白い衣をたっぷりとはおり、前で重ねた両手のうち左手に経文を持ち、頭にも聖母マリアのような衣をかぶっている。目尻は長く、髪はふさふさしていてまことに女性的だ。腰をやや前方に押し出す格好で柔らかさを表現しているが、真ん前から見ると直立しているように感じるのは、いわゆる仏像制作特有の知恵であろう。そもそも自重に耐えて高さ四十メートル強を維持するのはきわめて困難である。

と、私は大観音を仰ぎ見ていたが、みうらさんはさっさと近くのみやげもの屋に入って、土俗的な仮面や名産品であるだるまをじっと眺めていた。追いついて横に立つと、みうらさんは探偵みたいな口調で言った。

「やっぱ違う県に来てるわ。みやげの筋が変わった」

確かに目の前の棚に並んでいる物の系統が昨日までと異なっていた。それは多くの色に塗られただるまといったわかりやすい例のみならず、ちょっとしたキーホルダーとか茶わんとかの種類でもわかった。

その結論を得たみうら探偵は何も買わずに外に出た。私もついて歩いた。みうらさ

んはようやく顔を高く上げ、

「楊貴妃っぽいんだよね」

とまぶしそうに言った。

確かに美人顔である。かつては亡くなった軍人を慰霊する目的があったというから、それは明らかに母性的であり、恋人的に造形されたのに違いなかった。

胎内をのぼっていこうと近づくと、白い衣の裾の上に茶色いカメムシが一匹飛んできてとまった。いかにも陽気のいい日の出来事だった。

螺旋階段を上へ上へのぼっていくと、その途中の壁側各所に金網が張ってあり、その向こうに極彩色の閻魔大王、妙見菩薩、文殊、大日如来、普賢、虚空蔵……とたくさんの仏がモルタルのような物で作られた状態で並んでいた。

中でも地蔵菩薩の階でのみ、みうらさんはカメラを構え、金網の中を撮影した。

「やっぱ時代は地蔵ですよね」

とみうらさんはつぶやいた。　我々の間でいつまでも妙に地蔵

楊貴妃　七一九～七五六。中国唐代の皇妃。世界三大美人の一人。

が気になり続けているからだ。ただ、だからといって「時代は地蔵」かどうかは知らない。

白いイノシシに乗った摩利支天があった。三宝荒神があり、古田新太に似た聖徳太子があった。慈眼院が密教の寺だけあって、呪力の高い仏像があれこれ見受けられるのが特徴だった。

最上階まで意外にすんなり上がれた。大観音でいうと肩のあたり。そこにあの東日本大震災の日に傷つき、本体の身代わりになったと言われる身代わり観音があった。これほど大きな建造物が無事だったことは確かに奇跡的だ。

ちらほらと家族連れや外国人観光客とすれ違いながら、下まで下りた。光音堂という聖観音のお堂をのぞき、そこから赤い太鼓橋を渡って、左に大師堂を見ながら本堂へ向かった。

堂前に看板があって、コンクリートの寿命が二〇三六年に来るので同じ場所に建て直すか、別に建てるかの決断を迫られていると書かれていた。少し先だが関係者にはすでに切実な問題に違いなかった。振り向いて大観音を仰ぐと、それが右斜め前から見るベストポジションだった。

堂内には「御朱印ガール」がたくさんいた。絵馬に「のぞき見されない絵馬」と書いてあって、上からシールを貼るらしかった。

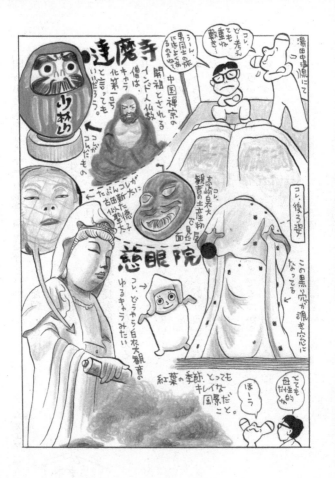

達磨寺

少林山

中国禅宗の開祖とされるインド人仏教僧は、キャラ化第一号と言ってもいいだろう。

コレ、どーぞ。どーぞ。でーも重いね。敷きっ

コレ、重くても光らぬ敷き

ウーン串団子の味に近いような似てないような

湯田中温泉にて

コレついてたもの

たぶんコレが古田新太に似て熱演だ

慈眼院

コレ、どうやら白衣大観音のゆるキャラみたい

高崎の最大観音の土産物店で見た面だ

コレ、後ろ姿

この黒いのが覗き穴になってる

紅葉の季節。とっても、キレイな風景だこと。

ほーう

とても感動的な母

74

「明らかに『ムカエマ』の影響なんだけどね」
とみうらさんが言った。絵馬の中におかしな願いを探すシリーズのことだ。

ということは、「御朱印ガール」といい、「のぞき見されない絵馬」といい、お寺関係で流行していることはすべて、私の目の前でTシャツ一枚になっている還暦間近の長髪黒眼鏡から始まっていることになると思うと、つい吹き出すのを抑えることが出来なかった。

しばらく本堂にいたのち、道路まで歩いて下りていって、みやげもの屋でタクシーを呼んでもらった。

みうらさんは「たまちゃんこんにゃく」というのを二本買い、一本を私にくれると、すぐに遠くへ移動してみやげもの屋の全景を撮影した。

「こういう店構えも終わってくよ。いつまでもつか……」
変わっていくのは大観音だけではない。その周辺の庶民の暮らしもそうなのだった。

ムカエマ 「ムカつく絵馬」。

私だけ幸せになりますように!!

ダルマニアンの聖地へ

来たタクシーに乗り、達磨寺を目指した。

車内でみうらさんは前方を見たまま言った。

「本堂で売れ筋のだるまを見たんだけどさ、長寿の色とお金の色だけが売り切れてたよ」

「ああ、みんな不安なんだね」

空はやにわに曇ってきたし、車はその暗い方向へ進んだ。

みうらさんはしばらく口笛を吹いていたが、ふとした拍子に眠り込んだ。やがて道路沿いに高崎市動物愛護センターがあらわれ、その先一キロメートルに少林山があるとの標識が出てきた。

左折し、民家が固まっている狭い山道を抜けると、じきに達磨寺へ到着した。

ゴーンと急に鐘の音がした。

むしろあたりが静かになった気がした。

みうらさんも言った。

「今、すべてが消えた」

坂道をのぼったと記憶する。

寺務所でお守りやだるまを見ると、だるまの単位が「丸」だとわかった。お守りには妙見菩薩のものがあって、黄檗宗の達磨寺でも真言宗の慈眼院でも、高崎では妙見信仰が強いのだとわかった。北斗七星信仰に興味のある私はそこでぐっと前に出た。

境内の方へ行くと、右にブルーノ・タウトの『思惟の径』というものがあった。ナチスの迫害を逃れ、日本で暮らしたこともある建築家だ。いわゆる日本美を外国人が発見するというパターンで、対して坂口安吾がタウトを批判して「停車場を作れ」などと『日本文化私観』で吠えたことの方ばかり、私は知っていた。そのタウトには達磨寺で過ごした日々があるのだった。

我々は迷うことなく左へ行き、ファンの人と偶然会って記念撮影をすると、少々長い石段をのぼった。

先に境内があり、お堂があった。そしてそのお堂の周囲の廊下にぎっしりと様々な色のだるまが、それもあちこちひっくり返ったような形で積まれていた。両目の入っただるまが多かったから、願いがかなって奉納されたようだった。たまに片目のもあるのは、残念ながら祈り届かずだったことを示していた。

みうらさんも私も、見たことのないそのだるまの集積に目を丸くした。

やがてしかし、みうらさんは言った。

「俺には今、完全にUFOキャッチャーに見えてるけどね」

言われた途端、あれこれの角度でぎっしり積まれたただるまがぬいぐるみに見えた。

みうらさんはなおもだるまを凝視して続けた。

「あれはとれる。で、あそこの黒いのを崩して……」

だいぶだるまを整理したのか、みうらさんは不意に興味を失ったかのように左の建物へ移動した。達磨堂と呼ばれるそこには実際のだるまの奉納所があり、願いをかけるべく新しいだるまを買うことが出来た。

さらに左側にはガラス張りでコレクションの展示があり、毛の生えただるま、各地のだるま、だるま柄の品物などが並んでいた。民俗文化の好きな我々は、そのコレクションをしげしげと見た。禅と共に来日しただるま文化は不思議な発展を遂げていた。

と、いきなり願かけのお経が読まれ出した。みうらさんは自分たちが邪魔にならないよう、あわてて外に出た。私もあとにしたがった。

ぶらぶらと帰路に就く感じになると、みうらさんは一連の流れを総括した。

「ダルマニアンならここに来ないとね」

「そんな呼び名あるの？　ダルメシアンみたいに言ってるけど」

歩く我々の目に額の文字が見え、最初のだるまだらけのお堂が霊符堂と呼ばれているのがわかった。しかも本尊は北辰鎮宅霊符尊というのだった。北辰と言えばむろん

北極星、つまり妙見信仰であり、戦いにおける必勝の仏であった。その道教的な信心が、ここで禅と交差してだるまと結びついたのだろう。

だるまを選挙や入試に使うのは、それが妙見信仰と重なったからなのだ、おそらく。

私は面白いテーマを発見したと思ったが、発表すべき相手はもう額など見ていず、廊下に積まれただるまに夢中だった。じっと立ったまま、頭の中でクレーンを動かしているのだ。

しばしして細い道を行ってみると庚申塚が集められた場所があり、青面金剛の塚らしきものが数十基あったりした。ブルーノ・タウトの写真が埋め込まれたパネルもあった。

タウトはそこが必勝の寺と知っていただろうか。

もしかしてナチス打倒の祈りをそこで捧げていたならば、彼が日本政府の援助を得られずにトルコへと移動したことにもドラマが生まれるのだが、私には何もわからない。

それにみうらさんはどんどん道路の方へ歩いており、近くの洞窟観音にはもう行かずに東京へ帰ってしまおうという暗黙の共通理解があった。

ということで、はや昼過ぎ、見仏は終了しているのであった。

大　分

文殊仙寺・両子寺

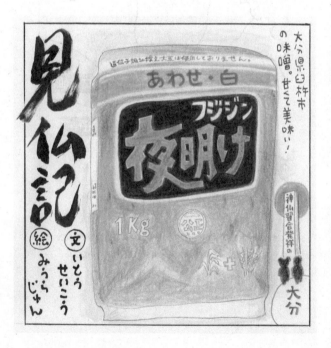

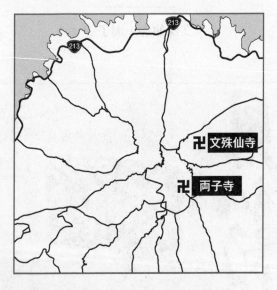

文殊仙寺　大分県国東市国東町大恩寺2432　TEL0978-74-0820

両子寺　大分県国東市安岐町両子1548　TEL0978-65-0253

「夜明け」を求めて

　さて、日付は変わって二〇一八年二月十六日。我々は羽田空港の時計台の五番あたりで待ち合わせたと記憶する。行き先は大分。みうらさんは時間よりも前から付近をうろついていた。これは近年の特徴である。

　その二週間ほど前、みうらさんは還暦を迎えていた。私も古い友人として巨大な横浜文化体育館でお祝いスライドショーを二日連続で行った。その時、他の友人（安齋肇、山田五郎、渡辺祐）と計画して、みうらさんに真っ赤なコートと、真っ赤な女優帽をプレゼントしたものだ。

　みうらさんはそれを念頭に、たまたま赤いダウンを着ていた私にこう言った。

　「あれ以来、赤いものを着てる人に敏感になってるんだよね、俺。子供が着てても〝お祝い〟しなきゃって気になる」

　にやにや笑ってチェックインカウンターへ行く。座席はまだ

真っ赤なコートと、真っ赤な女優帽

決まっていなかった。

みうらさんは後ろで『フジジン』という味噌屋が大分にはあり、そこの「夜明け」という味噌が抜群にうまいから、絶対に買って帰るんだと言った。

「いとうさんも買った方がいいよ。スーパーとかあったらタクシーで寄ってもらうから」

ほとんど今回の旅の目的はそれだと言わんばかりに、みうらさんは「夜明け」の味を私に説明し、時々「夜焼け」を「夕焼け」と間違えた。夕焼けでは確実に赤味噌になるだろう。

大分行きは混んでいて、『見仏記』始まって以来初めて、二人は別々の席になった。ただし五分に一度くらい、みうらさんの咳払いが後ろの方から聞こえて、なぜかそれだけで安心した。

フライトは二時間だった。大分空港からタクシーを借り切り、国東半島を北へ北へ、文殊仙寺へと向かってもらった。もちろんみうらさんは途中のセブン-イレブンで車を止めてもらい、味噌探しをした。そこには「夜明け」がなく、さらに行った先のマルショク国東店でも我々は捜査を続行した。

「いとうさん、ここには絶対あるよ」

と、車を降りながらみうらさんは刑事みたいに言ったものだ。

ただし、黒眼鏡の刑事は味噌売り場の前に、婦人服コーナーに引っかかり、幾つかの花柄のシャツが自分に似合うんじゃないかなどとぶつぶつ言い出しもした。

そしてあちこちの棚を見て回ると、そのマルショク国東店内に「夜明け」はあった。

みうらさんはまた、うっかりありもしない「夕焼け」を探したりもしたが、結果「夜明け」を手に取り、迷った末にパックを二個買った。京都育ちのみうらさんは白味噌が好きで、逆に東京の私は赤味噌が好きだったにもかかわらず、こちらもいきがかり上、ひとつパック買わざるを得なかった。

スーパーの出口でおばあさんのためにドアを開け、みうらさんは「ありがとう。やさしいわね」と感謝された。そのみうらさんの手には重たそうなレジ袋がぶら下がっていた。空は青く晴れていた。車に戻って、おかず売り場で買った唐揚げをかじった。

二月とはいえ、畑に菜の花が咲いているのが見えた。九州は冬を越していたのだ。

やがてタクシーは左に折れた。両側は涸れた田んぼで、正面にかすみのかかった山並みがあった。するとみうらさんは、それが中国で見た五台山に似ていると言い出した。日本に渡ってきた僧侶がいれば、当然自分が知っている修行の場に似たところを選んで住み着くだろう、と。五台山と言えば、文殊信仰の中心地だった。

少し経つと、なんとその予言通り「日本三大文殊」という看板が出現した。

「ほら、やっぱり！」

あとから調べてみると、我々が入っていた山は峨眉山と言い、中国にも同じ名の山があった。五台山を含む三大霊山のひとつで、そちらは実は普賢菩薩の里とのことなのだが、とにもかくにも霊験あらたかな感じを鋭くキャッチするとは、みうら上人の能力は単に味噌探しにだけ発揮されるものではなかった。

⑰の世界へ

山中にある文殊仙寺の少し低い門柱は新しい建材で出来ていた。脇に表参道入口、と看板がある。妊婦さんなどは東参道へと案内があり、運転手さんと共にそれを探して、我々は車で上へ行った。もう若い頃とは意欲、体力が違っていた。

「還暦だもの」

みうらさんはそう言った。

道はコンクリ舗装されていて、全体に文殊仙寺はリニューアルを目指しているようだった。きれいな道ですねえ、と運転手さんも感心した。

だいぶ上へ行って車を降りると、左に鐘楼門があり、立派に苔むした宝篋印塔があった。いかにも中国文化の色濃い、大きな塔だった。

思わず近づけば、その向こうに山々が見渡せた。

「いやー、これは中国だ」

みうらさんはそう言った。かすみのかかる山の数々がエキゾ
チックだった。渡来した人々は確かにそこで故郷を思い出した
かもしれないし、修行の場としての峨眉山を重ね合わせ、より
一層仏への帰依を強めたのかもしれなかった。

奥へ行くと、石積みの上に長い廊下のある客殿があった。
中に入ると真ん前に青不動が立ち、右に厨子があって、中は
やはり不動であった。そのさらに右奥にある内陣には小ぶりな
厨子入りの阿弥陀立像がある。廊下に戻ると、干しシイタケが
並べて売られており、まことにのんびりしたムードだ。

客殿の方から山並みを見れば、遠くに奇岩が飛び出している。

「あそこ、ガビってるんじゃないの?」

いつの間にかみうらさんは峨眉山っぽさを「ガビる」と表現
することにしていた。言われれば奇岩はいかにも霊山らしく、
実に「ガビっている」と言わざるを得なかった。

さらに我々は文殊堂を目指し、杉木立にはさまれた石段を
のぼった。やがて巨岩が左右に転がるようになり、景色は「ガ

宝篋印塔　墓碑塔・供
養塔などに使われる仏
塔の一種。

良源（慈恵大師）　九
一二〜九八五。平安時
代の天台宗の僧。諡号
は慈恵。一般には通称
の元三大師の名で知ら
れる。

ビ」った。杉に巻きついたツタが垂れ下がり、右目にかかった。深山幽谷らしさがミニチュアとして体感出来るような気がした。

右側の上方に投げ入れ堂のような建物が貼りついていて、一部を大工さんが直していた。御堂の入り口の左側には、あたりの岩に同化してしまったかのような、ツタをまとった十六羅漢の石像があった。さらに段をのぼった奥には洞窟があり、小さな役行者の石像がまつられていた。なんと亀に乗っている。ひょっとしたら仁聞菩薩という土地ならではの上人なのかもしれなかった。そのへんが判別出来ずにいると、

「そして後ろにもう一体エンノ」

とみうらさんは言った。女性的な顔だちの、やはり石の像であった。

「ダブルエンノのチューチュートレイン」

そんな表現は役行者界にあり得ないが、実際こちらが少しずれただけで、期せずして背後の役行者像が反対側にずれて見えた。それがみうら界で言うところの「ダブルエンノのチューチュートレイン」なのだろう。

肝心の御堂の方だが内陣までは入れず、スリットから中をのぞくのみだった。お坊さんが一人、護摩木を組んでいて、その正面に鏡があった。

「神仏習合だ」

みうらさんがささやいた。

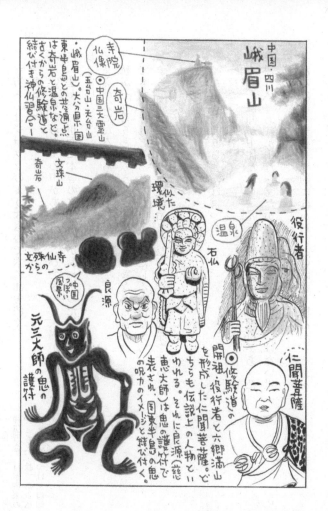

中国・四川
峨眉山

寺院
仏像院

奇岩

●中国三大霊山（五台山・天台山・峨眉山）。大分県国東半島との共通点は奇岩と温泉など。古くからの修験道を結びつき神仏習合。

奇岩

文珠山

似た環境

温泉

役行者

石仏

文殊仙寺からの「中国っぽい風景」

良源

元三大師の鬼の護符

仁聞菩薩

●修験道の開祖・役行者と六郷満山を形成した仁聞菩薩。どちらも伝説上の人物といわれる。それに良源（慈恵大師）は鬼の護符付けで表され、国東半島の鬼の呪力のイメージと結び付く。

お坊さんはジョウロのようなもので木に油を注ぐ。

「始まるぞ」

というみうらさんの声があがると、ひと組のご夫婦が内陣の奥へ進んだ。正面に本尊の文殊菩薩がおわすのだろう。しかし見えない。

「文殊が気になるなあ」

私がそう言うと、みうらさんがうなずきながら答えた。

「でも今はそれどころじゃないよ。なにしろ本番だから」

すると途端に祈禱（きとう）のお経が始まった。我々はお邪魔をすることなく、来た道を戻った。

「▽だもんね」

妙な用語でみうらさんは言った。

「マジってこと？」

「そう、信仰が主体だから。元三大師（がんざんだいし）のあの鬼の護符があったじゃん？　あれが出たら▽だから。言葉にもしちゃいけない世界だから」

なるほど、デザイン的にはかわいい鬼の刷り物だが、それを

神仏習合　日本古来の神と外来宗教である仏教とを結びつけた信仰のこと。

ちらりと目にしたみうらさんはみうらさんなりに、信仰に対して丁重に気を遣っているのだった。

文化花開く山中の食堂

地図上では近くに両子寺があった。我々はタクシーの運転手さんに改めて目的地を告げた。少し行っただけで、山に貼りつく道路に石が転がったりしていた。

「三日前だったら、この道も通れなかったでしょうね」

と運転手さんは言った。

水害、地震に大分は見舞われていた。

別府や湯布院は大丈夫ですか、などとみうらさんはまた気を遣った。だいぶ活気は戻っているものの、と運転手さんは答えた。なるべく出かけなきゃね、と我々は言い交わした。

びりびりっと音がして、みうらさんが観光ガイドの雑誌をちぎっているのがわかった。行き終えた文殊仙寺あたりのページはしまわれ、新しいところが出てくる。みうらさんはそのページを私に見せつけた。実は朝からちぎっては捨て、捨ててはちぎっていた。

みうらさんが新たに見せてくる誌面に、『六郷満山』という見出しが躍っていた。

国東半島のほぼど真ん中の高い場所に両子寺があり、そこから放射状に道が通っていた。半島全体に三十一の霊場が点在しており、すべてが仁聞菩薩という僧侶によって形成されたひとつの文化の傘下にあるというのだった。さっき役行者と区別出来なかった信仰の対象だ。それが、すなわち六郷満山文化であった。

山岳宗教が奈良平安期に宇佐八幡信仰、天台密教と触れ合い、神仏習合の度合いを強めていく。その信仰を修めるため、国東半島は六つの郷に分けられ、それぞれ勉学をし、修行をし、布教をするための三つの寺院群を置く場所になる。

四国が空海によって曼荼羅空間になったように、国東半島もまた独自の宗教空間であり、そこに「鬼」の概念が入ってくる。これはつい先ほど、みうらさんが直感した「角の大師」とも呼ばれているこのシリアスさにも関係していた。それは人間でありながら、同時に「角の大師」のような存在でもあるからだ。

ただし、その鬼は実は六郷満山文化の中では祖先であり……とその独自性の奥へはまり込むのはまた今度にして、両子寺の近くの大きな食堂に入ろう。ちょうど昼どきだから。

ジャズのかかるその洒落た場所で、我々は鶏めしを入れたオムライスを頼もうと思ったが、残念ながら売り切れ。そこで親子丼とざるそばのセットにして、まことにお

いしくいただいた。

「人が多いよね」

午後一時前で、けっこうお客さんが入っていた。あたりは山なのに、というか山だからこそそこに人が集まるのだろうか。我々は覚えたばかりの言葉でその謎を説明しようとした。

「六郷満山文化だから」

どう考えても食堂にそれが花開いているはずもなかった。

信仰が生きる六郷満山

食堂を出て車を走らせてもらうと、すぐ右側に朱色の太鼓橋が出てきた。降りて渡ると、石の仁王像があり、石段があった。江戸後期の石像だというが、彫りやすそうな石で妙にあばらが多かった。膝頭は四角く削られている。

「ボルト入ってない?」

みうらさんはそう言って心配した。

背後に回ると背骨がもっと凄かった。球のようになった骨の節が縦に連なっている。文殊仙寺で見た石像とも系統が同じだ

石のせいで衣が厚く作られているのも特徴で、

った。つまり六郷満山文化の後期の姿のひとつだ。

近くに墓石のようなものが立っていて、中に観音のレリーフが彫られていた。「遊戯観音」と見たことのない名前があった。右手に孔雀の羽根めいたものを持っている。

思わず近づいていくと、その向こうに同じような石が並んでいた。墓だ。観音像レリーフが墓になっているのだった。

かつてならなんとなく恐くて避けていただろうが、みうらさんも私もいまや墓に親しみを感じる。自分たちが死に近くなっているからだ。

それで、しげしげと見た。観音に護られるならありがたく楽しそうだと思った。まあお互い隣同士ならなおいい、みたいなことになった。仏像でなくても我々は生の話、死の話をするのだった。

狭く段差の低い石段をゆっくりのぼる。寺務所があって拝観料を三百円おさめた。御堂に入って正面の高い場所に、茶が主体だが色のついた如意輪観音座像があり、その前に多くの無着色らしい座像があった。内陣左にはインドのマトゥラー様式のシースルーを着用した太めの立像、右に光背を多数の手に模した千手立像。

すべて新しいものだった。文殊仙寺でも感じたことだが、アジアの寺を回る時のように、国東半島では信仰がまさに四国八十八ヶ所のように生きている。みうらさん的に言えば「㋮」なのだ。

境内にはさらにインド的な、あるいはチベット的なマニ車があり、般若心経が彫られた石があった。それらを見ながら護摩堂へ移り、扉をセルフで開ける。

暗かったが内陣へ行く。

「うわー」

「ちょっとこわいね」

左奥にも上人像が数体あったが、何より正面中央の上人像が独特で後ろに鳥居を背負う形になっている。きわめて習合的である。

「たぶんこれが仁聞さんなんだろうな」

みうらさんが言う。

弘法大師、伝教大師とも異なる国東半島ならではの上人だ。

御堂には他に、オレンジ色の光に照らされた厨子入りの不動立像（ごく小さな制吒迦、矜羯羅童子も）、左右に二体ずつになった四大明王、胎蔵界と金剛界で印の異なる大日座像、釈迦像、白い（おそらく僧形）地蔵などなどがあった。

みうらさんはそのぎっしり感をひとことでこう言い表した。

マニ車 主にチベット仏教で用いられる仏具。円筒形で、側面にはマントラが刻まれており、内部にはロール状の経文が納められている。

「そうとう怒らなきゃならないことがあったんだろうね」
人間界へのメッセージを感じたのである。

我々は結局このお寺でも自由に仏像を見てふらふら歩き、みやげ物屋で修二会（しゅにえ）の時の「修正鬼会面（しゅじょうおにえ）」というものを見て、鬼というより頭の上に伸ばした耳やむき出した目に、妖精（ようせい）めいたユーモアを感じた。修二会と言えば、奈良東大寺（とうだいじ）のお水取りである。人間の罪を流して新しい春を迎えるために、そうした鬼、すなわち祖先の呪力（じゅりょく）を借りるのであろうか。

ここから我々は長安寺（ちょうあんじ）へ向かうが、寄り道まで書いていたら紙数が尽きてしまった。

続きはまた次回。

大　分

長安寺・天念寺

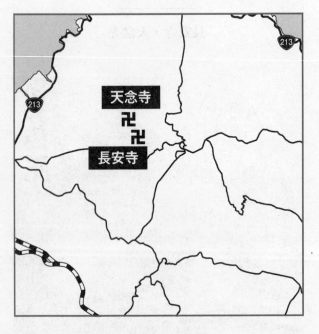

長安寺　大分県豊後高田市大字加礼川635　TEL0978-27-3842

天念寺　大分県豊後高田市長岩屋　TEL0978-22-3100

（豊後高田市役所）

国東半島は別世界

「さっきの両子寺も、シンコペーション入ってたよね」

みうらさんは長安寺へ向かうタクシーの中でそう言った。ペーションというのは余計で、要するに「信仰」のことを別な言い方であらわしているのだった。つまり前回の「▽」と同じことなのだが、どうしても表現をズラしたいらしい。

「内陣にさ、たくさん椅子があったじゃん」

「そうだね。檀家さんたちが集まって法話とか聞くんだろうね」

「そう、それがえええっと、なんだっけ?」

「ああ、六郷満山文化?」

「それ! そこの独特なシンコペーション」

「信仰」

「うん、前に来た時はそれに気づかなかったよね」

前というのは二十数年前、『見仏記』の第一弾あたりでのことだった。我々は仏像に夢中で、宇佐八幡信仰には現在ほど興味を持っておらず、さらに言えば六郷満山文化にはまるで引っかからなかった。

両子寺で国東半島全体の地図を見たのだが、六十五の寺があり、ほぼ七万の仏像があるというのだった。国東半島という九州右上の出っ張りは、まるで他とは別世界のように区切られ、一般の仏教とは違う鬼、あるいは石の仁王、おそらく修行のあれこれという体系を持っていて、それが中央から放射状の道によってシステム化されている。その強固な独自性は、今もなお寺を介した〝シンコペーション〟で守られているように見えた。

たった十分、幾つもの石の鳥居を横目に見ながら山道を登れば長安寺であった。田畑と一体になった、いかにも地域共同体と共に歩む寺の雰囲気がある。

タクシーを降りて、石で出来た仁王四体を見た。砂礫に近い素材でプリミティブに彫られた仁王もまた、六郷満山の特徴だった。近くに狛犬があって、頭がひどく平たかった。私はそこに渡来の獅子の面影を感じた。

すぐに壮年女性が出てきてくれて、収蔵庫を開けてくれた。女性はiPadを持っていて、そこから地方のFMらしきものを聞いていた。

「ここ、来たことある」

みうらさんが後ろでささやいた。どうやら仁王のあたりから怪しいと思っていたらしく、収蔵庫が決定打になったようだ。我々は以前の『見仏記』でそこを訪れていたようだが、振り返ることはしない。若い頃に勢いで書いた原稿を読むのはどうもしの

びない。

　女性はラジオを切り、宝物の説明を始めた。真ん前に一木造りの「太郎天」という立像があった。つるりと滑らかな木肌に覆われた、完全なる神像である。両耳に髪を丸くまとめ、右手に杖、左手に三枚の葉がついた小枝を持っている。少し右足を開く形になっているのは、いかにも仏像の影響を受けたようで、向かって左に同じ髪形の制咤迦童子、右に上半身裸の矜羯羅童子が立っている。すなわち不動明王と同じ配置なのである。

　そもそも太郎天という存在自体がきわめて珍しいのだが、どうやら長安寺の背後にあった神社で祀られていたものらしく、独自の信仰体系の中で神仏習合が起こったようだ。像自体は藤原時代のものだと、女性は教えて下さった。

　あたりには三五夜の風習も古くからあり、十五夜の月を拝むとなればそれもまた太陰暦の中での、かつての生活ぶりが残ったものだと言えよう。この半島はやはり何かが違う。

　みうらさんは収蔵庫の中に立つ、太郎天の小さな人形を見つけた。

　三五夜　陰暦十五日の夜。十五夜。特に、八月十五日の仲秋の名月の夜。

「あ、これ、おいくらですか？」

興奮を隠しきれずにみうらさんは高い声で質問した。いまだに売っているものかどうかさえわからなかった。

すると我々を案内して下さった女性は、

「あげますよ」

とそっけなく言う。太郎天を欲しがる訪問者は大変珍しかったのではなかろうか。

しかも、もらえるとわかって満面の笑みを浮かべる還暦の人間は。

収蔵庫には他に平安の銅板法華経、伝教大師と天台大師の像、とにかく足が長い苦薩立像、また修正鬼会で使われるという鬼の面がずらりと並んでいた。他の場所とはやはり異なるエキゾチックな、あるいは並行宇宙で成立する別世界に来てしまったような感覚を覚えた。

そして、あの世へ

ごく近くの天念寺にも寄ることにした。川中不動と呼ばれる石仏のある村である。

これが実に不思議な体験になった。

まず鹿が二頭、道路の脇にあらわれた。

そこから車で村の中に入っていくと、中央に大岩が張り出しているのがわかった。川の反対側からはその大岩を拝むためにあるような、弁天を祀ったらしき小島が延びていて、そこまでに石の狭い橋が渡してあった。

運転手さんはその川中不動には近寄らず、至近の施設の駐車場に車を止めた。我々はしたがって、ゆるやかに蛇行する川の透明な水にひたっている大岩に、二人で近づいた。道の脇に長い木造の建物があり、宗教的な施設であることはわかったのだが、見覚えがないため後回しになった。

よく見ると、上に若葉が繁る大岩の背後で水はせき止められ、底までが深くなっていた。その大岩に立った不動と童子二体が彫られている。近くのきちんとした橋を渡って川の向こうへ行き、弁天島の側から岩に近づいてみた。とにかく周囲が静かで、死の世界の雰囲気があった。こわかった。

「あ、矜羯羅童子が不動に触れるくらいに近づいてるんだね」

とようやく小声で言うと、みうらさんは答えた。

「俺にはもう太郎天に見えてるよ」

なるほど中央の、形は剣を持った不動が、あたりの厳粛な静けさによって神道の張りつめた宗教性を思わせた。

事実、太郎天の本地仏は不動であるからおかしな感想で

はない。だが、実際は太郎天であるものが、ごく一般的な不動に化けてそこにいる気がした。目の前で太郎天に変化するかもしれないと思った。鳥肌が自然に立ってきた。

「三途の川の感じがあるよね、ここ」

みうらさんは足元の透明な水を見て言った。

「うん。なんか別の空間っていうか」

「バーチャルリアリティの眼鏡かけてるみたいなさ」

「そうなんだよ。何かが全部何かであるみたいな。見えてるものが本当じゃない、的な」

そう言っていると、元々我々がいた川の向かいの道路にスクーターが一台来た。乗っている人はフードをかぶっていて、顔が見えなかった。人がいた安心感より、自分たちが見知らぬ村にお邪魔している異物感がかえって強くなった。

それでもスクーターが通り越していった木造の建造物を見ないわけにはいかなかった。平屋建ての横に長い、それまでに見たことのない何かだった。

近づけば茅葺き屋根だった。柱が点々とあり、内部は暗がりである。それが大岩に貼りつくように存在していた。かつて見たことのない方式だった。

右側に身濯神社と説明があった。歩を進めて中をのぞくと、上部におかめとひょっとこの面を彫ったレリーフがあった。神楽があるのだろうか。いかにも民具のような

素朴さである。しかしこれまで、神社にその豊穣を祈る二つの面が祀られていた記憶がなかった。

建造物の左から中に入ろうとすると、白い紙が貼られていて、書きなぐったような文字で「土足でぞうど」とある。その間違いがこわかった。ますます鳥肌が立った。奥に洞窟めいたくぼみがあった。太い格子の向こうにうっすらと見えてくるのは仏像だった。唇のめくれた肌の白い薬師で、上半身が大きい。説明には聖観音と書いてある。

「うわ、いらっしゃるよ。こわいよ」

と言うと、みうらさんも怯えた。

「こっち見てるよ」

みうらさんは別の仏像を見ていた。私には格子で見えなかった。移動してそちらをのぞくと、月光菩薩と説明が書かれていた。やはり岩を後ろにしてひっそりとたたずんでいる。

「これ、あの世だよ」

みうらさんはそうささやいた。私たちはそのまま後ろに下がり、外へ出た。

タクシーの方向へ戻ると、岩屋に牢のようなものがあり、中に衣の線の多い石仏が幾つもあった。どれも目をつぶっていて、どこかインドの石仏を思わせる。

さらに行くと、村の公民館のようなものがあり、それが天念寺だった。畳を敷いた部屋に上げていただけだが、やっぱり木の格子で守られた向こうに、木造でプリミティブな吉祥天があり、阿弥陀三尊だろうか、それとも薬師と日光月光だろうか、小さな木造仏が祀られていた。とにもかくにも静かである。

「うわぁ！」

私は思わず声を上げてしまった。最も奥の部屋の隅に、フードをかぶった男性があぐらをかいて瞑想しているのに気づいたからだ。

「す、すいません」

声を上げてしまったことを謝ると、男性はすっと目を上げて「大丈夫」と言った。外国人の方だった。そして思い返せば、さっきスクーターに乗っていた人であった。

訪れた私たちを警戒してそこに詰めていたのか、それとも毎日の祈りの時間だったのか、それはわからない。ただ天念寺には不思議な時間が流れていたことだけは確かで、私たち陽気な見仏人はどうふるまってよいのか、とまどった。「◯」であり、「シンコペーション」なのだ。

さらに移動すると、横に『鬼会の里 歴史資料館』という新しい建物があり、閉館しようとしていたらしいが中のおばあさんが笑顔で入れて下さった。我々はガラス越しに木造阿弥陀立像を見、両手を差し出す中品 上生の印や、衣が少しだけ太めに張

り出しているところに特徴を見いだしたり、その右にあった美しい顔の千手観音立像が玉眼をくりぬかれているのに痛ましさを感じ入ったりもした。ことに千手は見事な舟形光背を背負っており、正面の四臂のバランス、あるいは真正面を向いた両足のバランスが美しかった。仏像の中には、きわめて朝鮮半島的な頭と下半身の大きな木造勢至菩薩もあった。おそらく本尊阿弥陀、同じく脇侍の観音菩薩があったはずで、もし残っていれば流麗なものであろうと思われた。

資料館には他にビジュアル室のような部屋があって、そこに並んだ椅子のひとつに座った。鬼会というのをイメージで再現する仕掛けらしく、スクリーンに映像が映り、また紗幕の向こうに鬼の面をかぶった人形が出てきたりした。再現の仕方を含めて、それらの行事には独特な雰囲気があった。ユーモラスでもあり、何かエキゾチックな南の島を思わせるような感覚だ。それが日本の自然の中、特に冬の山々の中に置かれたとき、どこにもないムードを漂わせるのだろうと思った。

いつか天念寺周辺の文化を誰かに説明してもらいながらあたりを再訪したい。そこは我々にとってあまりにも秘境であった。

午後三時を過ぎ、靄（もや）のかかり始めた山中を車は走った。翌日見る予定の富貴寺（ふきじ）の前を通り、真木大堂（まきおおどう）の前を通り、磨崖仏（まがいぶつ）の前を通って我々は国東半島を南下した。見て

しまおうと思えば、ぎりぎりの時間ですべてを見仏出来なくもない。しかし、我々の目的は数をこなすことではなかった。より多くの時間をかけ、より多くの寄り道をするのだ。

というこで、我々の国東半島探訪一日目の宿は、熊野磨崖仏の南に位置する山香温泉『風の郷』であった。しかも離れの一棟に我々は泊まった。露天風呂へ行く間も、風呂の中でも、あるいは夕飯の間も、みうらさんと私は六郷満山文化の話をした。朝鮮半島からの影響があったと仮定し、天皇や古墳の話にも花が咲いた。いわゆる古代文化というものに思いをはせたくなる何かが九州の、それも右上に位置する国東半島にはあった。

話すだけ話すと、まずみうらさんがぐーぐー寝た。私は追いかけるように眠りについた。

掛け布団はなぜか、薄い青と薄いピンクに分けられていた。自然、ピンクの側にみうらさんは寝ていた。

大　分

熊野磨崖仏・真木大堂

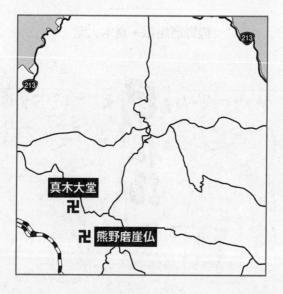

熊野磨崖仏　大分県豊後高田市田染平野2546-3　TEL0978-26-2070

真木大堂　大分県豊後高田市田染真木1796　TEL0978-26-2075

エキゾチック磨崖仏

二人とも早起きが苦にならなかった。これは加齢による生活の大きな変化だ。オレンジ色に輝く朝日を見ながら風呂場に向かい、ゆっくりお湯につかってから朝めしを食べた。天気は申し分なく、二月とはいえ活動しやすいあたたかさだったと記憶する。

午前九時まで部屋でテレビを見ながらごろごろしていたのだが、逆に早起きゆえのこの時間のつぶしようのなさが初老の時間配分の難しさだった。そういう意味では、お互い友人がその場にいてくれるのはありがたい。テレビに何が映っても、我々は必ず何かコメントした。実際テレフォンショッピングのマッサージチェアを買うべきかどうかの議論に、我々はかなりの時間を費やしたと思う。そうやって楽しい雑談をしながら、人生をやり過ごすのだ。

呼んでおいたタクシーに乗り込んで、その日回って欲しい寺の名を言うと、「メーターで、しかも距離だけでいいです」とのことだった。寺の前で待っている時間は勘定に入れないと短髪のおじさんは言うのだ。地図で見る限りそれぞれがかなり近場にあるから、これは大サービスだったのではないかと思う。

ともかく、まずは昨日横を通り過ぎて宿へ向かったコースの逆を行き、熊野磨崖仏（くまのまがいぶつ）へ行ってもらうことにする。道路はうねり、坂を登っては下る。いつの頃からか、まず

を開けて風を吸い、「花粉飛んでるっぽい」と言って閉めた。みうらさんは一度窓みうらさんが花粉に反応するようになり、続いて私も時々くしゃみが止まらなくなった。昔は都会病だと揶揄（やゆ）していた病に、二人ともごくゆっくりと冒されているのだった。ただし、その時期に飛んでいるのがなんの花粉だったかは、初心者の我々にはよくわからない。

さほど時間がかからないうちに奇岩が見えてきて、車は細い道をがたがた上がった。左に、磨崖仏とは別の胎蔵寺（たいぞうじ）の受付があった。宝くじの当たる寺と書かれた看板があったような気がする。

我々は磨崖仏目当てだったので右の道を選んで、何本か置いてあった木の杖（つえ）を借り、無言で石段を登り始めた。あれだけしゃべり続ける二人が素早く無言になっているのは、長年の経験で仏はずいぶん先にあるとわかるからであり、さすがに余計な雑談で息を切らすわけにもいかない年齢になっているからだった。

しばらくは左側の胎蔵寺からの看板アピールが止まらなかった。みうらさんは大黒天（だいこく）の看板に興味を奪われ、どんどん脱線してそちらの境内に近づいていった。どんな打出の小槌を持っているか、写真に収めたかったのだ。実際にどんなものだったかに

ついては、私は好奇心の範囲外でメモもとっていない。

ただ、胎蔵寺の境内には七福神や十二支の石像が置かれていて、そのどれもが金銀のシールを貼られまくっているのに驚いた。「貼り七福神」「貼り不動」という言葉が看板にはあった。いわゆる中国やタイでの金箔を貼る形式を、シールに代えたアイデアなのであった。新様式である。

元の道にすぐ戻って、我々はなおも左手に見える金ピカの弁天像を横目に、右側の「熊野権現の道」へ足を向けた。キッチュなお寺より、自然に磨崖仏に引力を感じるのも二人で同じように年をとってきたからだろうと思った。以前のみうらさんなら金ピカをカメラに収めないではいられなかっただろうから（ただし、みうらさん一人で見に来てすでに全部をゲットしている可能性もあるのだが）。

ざわざわと葉ずれの音がした。風が吹いているのだった。風が吹いているのを見上がっていると、左には水の干上がった小川のようなくぼみがあり、岩がごろごろと転がっていた。自然の厳しさが多少なりとも伝わる場所であった。

「もう足がきついよ」

みうらさんは早くもダメージを受けていたが、その声の調子でまだまだ休まずにいけるのだなとわかった。むしろ、こちらに "きつくない？" と聞いているのだ。なので私は適当に返事をしてスピードを少しだけ緩めた。自分はこのくらいだといいかな、

石段をペースを変えずに登りにきて、金石段をペースを変えずに

と示したのだ。

案の定、みうらさんはペースを合わせてきて、

「まあ石段は想定の範囲内だからいいんだけどさ、俺はむしろ熊がこわいんだよ」

と言い出した。そして、持っていた杖で周囲の岩を叩き始めた。そんなこともある

のかと、私も杖で岩を叩いた。磨崖仏まで二百メートルという標識があらわれた。

左手にきつい石段が見えてきて、小さな小さな太鼓橋があり、向こうに石の鳥居が

あった。

「あの世とこの世の境だよ」

みうらさんは歩みを止めてそう言い、自分からあの世の方へ足を進めた。私はそれ

に黙ってついて行った。

石組みの道は、人がぎりぎりすれ違えるかどうかという狭さになった。上の方から

赤い防寒ジャケットの若い男性が下りてくるのがわかった。一人で参拝する人がいる

のだ。通常の山道以上の連帯感で、我々は互いに「こんにちは」と挨拶を交わした。

意味は「見てきたんですね？ ご苦労様です」「見ましたよ。お気をつけて」である。

やがて道は胸突き八丁というやつになった。ちょっとした登山である。ひいひい言

いながら登っていると、すぐに左手に大きな崖が見えてきた。緑に囲まれる中、中央

に大きな仏が彫られている。迫力満点だ。

走るように近づいていくと、ちょっとした機械が置いてあり、なんとWi－Fiで『観光案内音声ガイド』を発信していた。これは画期的な試みさえある。そもそもWi－Fiが飛んでいれば、災害時などに命を救える可能性さえある。

早速スマホでアクセスすると、女性の声がした。中央の目のぎょろりとした不動が八メートルとのことであった。その右に小さめの大日（だいにち）の胸から上が岩から飛び出すように彫られているのだが、特に印象的なのは螺髪（らほつ）で、石とは思えない細かさであらわされている。

「なんでこれ、大日ってわかるんだろ？」

みうらさんが言う通り、例えば印を結んでいるとか、お経の一部が彫られていると、いったことがない。不動ときわめてよく似たエラの張り具合で、しっかりと口を閉じている。

もしも何か古文書のようなもの以外で、と考えればその似方なのかもしれなかった。

不動ももともとは大日だからであり、よりエラがふくらんでいる鬼めいた不動の静かな側面をあらわすなら、右の大日となろうか。

「うーん」

みうらさんはまだ考えていた。おそらく熊野磨崖仏の大日の、例の螺髪あたりに納得がいってないのだろうと思った。それは大日というより薬師（やくし）を思わせたからだ。

「なんにせよ、不動がポリネシア系の顔してるね」

私がそう言うと、みうらさんは答えた。

「磨崖仏ってこと自体がね、みうらさんは答えた。

「ああ、そうか。若い頃の俺たちがあんまり興味示さなかったのも、それかもね。木

とか脱乾漆じゃないとダメみたいな」

いかにもジャパンといったイメージを我々は当時好んでいて、そこに思い切りプリ

ミティブな風味を持ち込む磨崖仏を苦手としていたのだ。しかし、その時期も終わっ

た。

不動と大日の間に何やらぼんやりと彫ってあり、それが神像の手を隠した姿のよう

であることにやがて我々は興味を向けた。神も仏もすべて一緒くたにしてその力を得

たい、と願う昔の人々ならそこに何を彫ってもおかしくなかった。

「これ、まだ彫りそうだよね。スペースが余ってるじゃん」

「ああ、少しずつ足して曼荼羅にしたかったのかね？」

「ていうかさ、未完成が多いんだよね。たぶん鋸山もそうでしょ」

これはあまりに鋭い指摘であった。わざとそのままにしておくという、磨崖仏には。

の完成への欲望を捨てた境地なのであった。私はその発想に打たれたようになって答

えた。

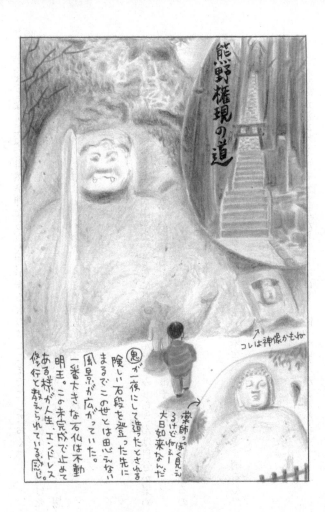

熊野権現の道

コレは神像かもね

薬師っぽく見え
るけどジャジャ〜ン
大日如来なんだ

鬼が一夜にして造ったとされる
険しい石段を登った先に
まるでこの世とは思えない
風景が広がっていた。
一番大きな石仏は不動
明王。この未完成で止めて
ある様子が人生、エンドレス
修行と教えられている感じ。

「わざとなんだね。自然が神なら、人間が作るものはここまでにしておく」

その考えの奥深さに感心していると、みうらさんはさらに目の前の鼻のひしゃげた不動がモンゴル人によく似ていること、大日と種子曼荼羅の関係など、とめどなく想像と本当のことを分けずにしゃべった。まるで磨崖仏の力が乗り移ったように。

クモと雲がない

帰りの石段では少し余裕が出来て、さらに話題が飛んだ。みうらさんは自分が集め始めている「クモと雲」の写真がこのあたりでは撮れないとぼやいた。

「昨日からぜんぜんクモがいないんだよ。かわりに苔が多くてさ。湿気が関係あるのかね？」

「お互いに棲み分けてる説？」

「そうそう、こういう青空が出てるならさ、クモも巣を張ってくれなきゃ困るんだよ」

みうらさんはあたりの小枝を示した。

「普通ならここにクモがいて、その巣越しに青空をバーンと」

「普通とか決めてるのこっちだから。クモにも事情ってもんがあるから」

みうらさんは自分が調子に乗り過ぎたのに気づいて苦笑したが、すぐにまた別の話題に移ってしゃべった。やっぱり磨崖仏未完成説あたりから、なにかクリエイティブなパワーが充塡されているようだった。

ただし、みうらさんはそのパワーをクモのいなさなど、無駄なものにばかり向けた。

もうすぐさっきの鳥居だというあたりで、みうらさんはようやく黙り、後ろを振り向いた。

「夢みたいだった」

みうらさんは急にそう言った。

石段を覆う木の陰に猿が出てきて動いているのがわかった。木々の間から太陽の光が差して、どこかを照らしていた。

みうらさんはまたぽつりと言った。

「あれが本来は仏だからね」

凄いことを言うと思って、私はただうなずいた。

するとみうらさんは歩き出して鳥居をくぐり、くぐる間もなく続きをしゃべった。

「この頃、家で俺が洗濯担当だから太陽のありがたさがよくわかるんだよね。差さないとTシャツとかがちっとも乾かないんだよ」

鳥居の向こうとこちらで話はつながっていたが、聖俗がはっきり異なっていた。

呪術から美術、公衆電話からご意見箱へ

次は道なりに真木大堂である。

タクシーの運転手さんは、後ろの熊野磨崖仏に時間がなくて二十五分で行ってきた学生さんがいた話、やはり大急ぎで行って転んで足を折った人がいた話などをしてくれた。なんにせよ磨崖仏は山の中にあり、かつて行者が暮らしていただけあってハードな空間なのだった。

ほんの五分で、前日にも確認してあった真木大堂に着いた。『見仏記』第一巻で訪れた時、寺の前の公衆電話が石造りの仁王の腹に入っている仕掛けが目についたのだが、そこはご意見箱に変わっていた。コンクリで出来た仁王の五頭身は変わらねど、さすがに公衆電話の時代ではないのだった。

寺務所へすたすたと歩き、中の女性から拝観券をいただいていると、その後ろからやせた中年男性があらわれ、目を丸くして言った。

「いとうさんですか? あ、みうらさん!」

二人の似た人間が神社仏閣にいれば、それは間違いなく見仏コンビである。男性は

うれしそうに出てきて、名刺を下さった。なんと僧侶ではなく、市の広報係の後藤さんという方なのであった。

後藤さんに導かれるまま、正面の横に広い建物へと左回りに入っていく。車椅子に優しいスロープを上がれば自動ドアである。真木大堂はしばらく来ないうちに、ゲストフレンドリーな施設になっていて、私はいたく感心した。

みうらさんはみうらさんで外の仁王の中がご意見箱に変わっていることに感心しており、そのことを後藤さんに伝えていたが、「ただし、ご意見はひとつも来たことがありません」という苦笑を引き出していた。

なんと中は大きなガラス張りであった。そこに松やにでも塗ったのかと思う渋い色の大威徳明王、阿弥陀座像、不動明王が収蔵され、阿弥陀は小さめの四天王に守られている。ああ、その大威徳の懐かしさ、阿弥陀の懐かしさよ。

二十数年前、我々の心をとらえた二体の明王、そして阿弥陀であった。黒い血を何度もかけたかのように粘り気を見せる肌。それはかつてお堂の中でいかにも呪術的であった。

それが今度はきれいなガラスの向こうにある。美術品としての質感の複雑さがよく伝わる。それをまたLEDで細かくライティングしているのが、仏像演出として見事であった。昼間でも、そして明るくても、きちんと陰影がついているのだ。

一番左が大威徳なのだが、六臂で牛に乗った形。その牛のど
こかアフリカ的なシンプルな二本の角、そして抽象的な首の多
くのたるみ、丸い目がユーモラスだった。乗っている側の明王
は逆にリアリズムに徹していて、六本の足であるにもかかわら
ず、まるで不自然ではないように牛の上にまたがっている。

「二年くらい前、誰も知らないうちに上の三面がずれてまし
て」

後藤さんは不思議なことを言い出した。もちろん直したとの
ことなのだが、熊本の地震の影響なのだろうか、地殻がどう動
いたのかわからないが、ともかく大威徳は何かに反応してそち
らを見ようとしたことになる。

阿弥陀は丈六。衣をゆったりと着て、黒い肌をさらしている。
いかにも定朝様式の気品ある衣だが、顔には少し厳しい面影
がある。四天王はぐっと新しめの造りと色だが、時代は四体と
もひとつに限られているように見えた。

そして最も右が不動明王、つまりこのあたりに大変多い信仰
の対象である。勇ましいのは光背で、炎が不死鳥のような形で

六臂 六本の腕（ひ
じ）を持つ姿。

丈六 仏像の像高の一
規準で、立像の高さが
一丈六尺（約四・八メ
ートル）ある仏像のこ
と。

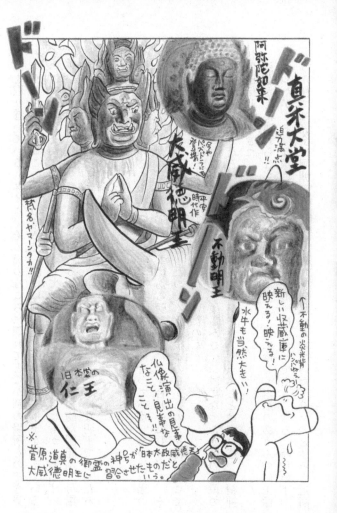

不動を取り巻いているスタイル。その炎のほこらに隠れてどこか別の場所をのぞき見るような目つきがここの不動の特徴で、脇には制吒迦、矜羯羅の二童子を従えているものの、この童子がずいぶんバランスとして不動に比べて小さい。にもかかわらず、表情には少年というより青年の意識があるように私には思えた。知的な制吒迦、矜羯羅はかつて別の不動に従っていたのだろうが、それは果たしてどんな明王であったろうか。

「昔からお参りは熊野磨崖仏、そしてここ真木大堂だったようです」

後藤さんがそう教えてくれた。はからずも我々の順路は合っていた。あの修行場のプリミティブな不動を拝んだあと、ここにある隠れ不動に手を合わせたわけだが、そうなると当然昔は不動堂、護摩堂があったのだろう。根本の石からの力を得、ここで願いを叶えてもらおうとした人々がきりもなくいたのだ。

中央の阿弥陀の瞑想の深さを感じ、指の印の柔らかさ、二段になった頭部の上段の広い盛り上がり方などには、貴族的な品のよさがあり、明王たちとはまた違った精神状態が伝わってきた。

後藤さんに連れられてそのあとは隣の旧本堂へ。中に珍しく木造のあうんの仁王像があったが、あの像は鎌倉時代の作で、若干子供っぽい作りであり、さらに時代の下ったうん像では完全に周囲の寺の石造りらしき作風になっていた。ひょっとすると近隣

の仏師は、この像を見て石で似たものを彫ったのではないかとさえ思った。

室内の仁王像の向こうには木の格子があり、後藤さんの話では収蔵庫にあった仏像たちは元はすべてその格子の向こうにあったのだそうだ。さぞぎっしりと詰まっていたはずだ。あの阿弥陀が他の荒々しい像と共存出来ていたとも思えず、その前の姿が何かあったろう。逆に言えば、その格子の向こうに避難せざるを得なかった事情とは何か気になった。

収蔵庫でも旧本堂でも、仏になぜか袋入りの砂糖が供えられていたのだが、仁王の前にもそれがあった。みうらさんはその謎が知りたくてたまらず、後藤さんに質問をした。

「この量の砂糖を食べるとなると、かなりの糖質量になると思うんですけど、他のお寺でも見たんですね。なんでこんなに仏様に砂糖なんですか?」

なにしろ、磨崖仏＝わざと未完成説などを唱え出しているみうらさんゆえ、何かの真実を言い当ててしまうかもしれないと私は思った。だが、後藤さんの答えは現実的で短かった。

「ああ、他のものだと虫が出やすいもんですから。袋に入ってると安全なんで」

我々は後藤さんの案内に感謝して頭を下げ、そそくさと御堂を出ようとした。左側に黒板があって、そこにメッセージが残されていた。真木大堂への感謝の言葉だった。

後藤さんは言った。

「ネットだと悪口だらけになりますけど、黒板だとのんびりしていていいんですよ」

なるほど、それは確かにいい方法だった。是非とも参拝客は黒板と、仁王の腹をく

りぬいたご意見箱にのんびりとした旅の思い出を書き記して欲しい。

大 分

富貴寺・宇佐神宮

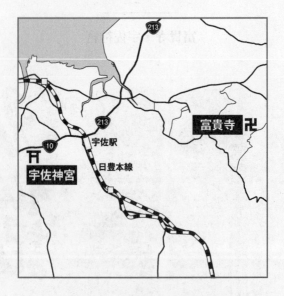

富貴寺　大分県豊後高田市田染蕗2395　TEL0978-26-3189

宇佐神宮　大分県宇佐市南宇佐2859　TEL0978-37-0001

見仏人の数寄とは

午前十時五十分、真木大堂（まきおおどう）をタクシーはあとにした。

続く目的地は富貴寺（ふきじ）である。

どちらも初期の『見仏記』で訪れた場所であり、特に富貴寺はその美しい阿弥陀（あみだ）で印象が濃かった。確か御堂にぽつんと、はるかな時を見通すように座っていたかと思う。

みうらさんは車窓の向こうに現れるかかしに注目し始めた。そもそもKKCと呼んでなるべく下手なかかしを写真に撮って回っていた人である。

運転手さんに言って、そのうちのひとつに近づいてもらった。電信柱にくくりつけられたかかしや、集団のかかしなど、近頃地方で流行している新しめのかかしだとわかった。つまり我々の興味をひかないタイプの、むしろ少しオシャレなものである。

中にはかなりリアルな出来のものもあったようで、運転手さんによると〝お遍路さんを模した十数体のかかしは夜恐いということで撤去された〟とのことであった。みうらさんが探しているKKCは著作権をまったく無視したテレビアニメの主人公とか、作りたい形に技術が追いつかず妙なことになっているものだったので、我々はすぐに

元の道に戻ってくれるよう、運転手さんにお願いした。気に入っていると勘違いして
いた運転手さんは、いきなりの我々の冷淡な口調に少し驚いた様子を見せながらハン
ドルを切った。

そのままやがて車は村道のようなところを行った。といっても、雀にとって藁を積まない現代の田んぼは魅力に欠
んびりと続けていた。といっても、雀にとって藁を積まない現代の田んぼは魅力に欠
けるだろうとか、家の造りも違うから雀自体が少なくなっているとか、主にかかしが
追い払う小動物の方の話であった。なるほど、乗客が〝かかし派〟でないと見て、雀
側に重心を移したようだった。

確か途中に別の磨崖仏の標識があったように記憶するが、運転手さんはそれでも
〝現代の雀〟について熱弁をふるった。といって、私も磨崖仏について質問をするわ
けでもなく、ただふんふんとすっかり聞いていないみうらさんにかわって空返事をし
た。

昔だったら、仏像の方にがつがつと話を向け、なんだったら見ようとしただろう。
いや今だって興味が向けばそうなのだが、問題はその「興味」なのである。例えば、
これまで国東半島の旅で自分たちの見仏欲をかきたてたのは「ガビっている」風景や、
岩で出来たあばら骨の多い仁王、あるいは六郷満山文化と名のついた何かであった。
ふとした流行というか、知識欲というか、あるいは動物的な本能がキャッチする面

白そうなものが常に我々見仏人の前にある。その底辺にはさらにこの数年流行してい
る上人像への興味、神像への深い興味、長らくやまない円空への共感といったものが
流れていて、その複合がその時々の旅で目の前をよぎると、我々はいきなりそれに熱
中する。

この〝好き〟の流れみたいなもの（数寄屋造りの数寄、つまり風流への好み）は、
馬鹿らしい我々の旅にとって、最も重要なものかもしれない。それを見いだせるかど
うかによって、楽しさがぐんと違うのである。

ということで、我々は「雀」には風流を感じず、磨崖仏にもさほど食いつかず、富
貴寺へと次第に集中力を研ぎ澄ませていったのであった。

阿弥陀にため息

到着はぴったり午前十一時。

灯籠にはさまれた石段が眼前に三十段ほどあった。つつましやかな入り口である。
石段を登ると山門。古い木で出来たその門の両側に小さめの石の仁王が立つ。五頭
身といった感じでいかにもかわいらしい。ひょっとしたら六郷満山文化では、仁王に
も童子の風貌を求めた可能性もあるなと思った。

門の右側には小道があり、そこにおばあさんが一人いてハッサクやらブンタンやら、大分らしい農産物を並べて売っていた。よくある田舎道の無人販売でもなく、ずいぶん長い間そうしていたから今もしているといった雰囲気で、おばあさんは柑橘類を並べ直した。つまり阿形の仁王のほぼ隣で。

その門をくぐれば右に寺務所があり、拝観料は一人三百円。その奥に石段がまたあって、あがると小さな御堂が境内にぽつんとある。木目がよくわかる板で組み立てられた見事な、しかし豪壮とは正反対の質素で、けれどもかすかにはね上がる屋根の先などに建築家の繊細な感覚が充溢している大堂である。近畿地方以外では珍しい平安建築、国宝だ。

「ああ、この御堂だよね―」

思わずそう言うと、私と来たあとも何度か訪ねているはずのみうらさんもうれしそうに、「いいんだよね―」と言った。

むろん御堂の風格もそうだが、あたりの自然がまた雑然としていていい。小さな石仏が集まって、それぞれが弁天だったり文殊だったりする様子も、意図的か成り行きかわからない上、御堂以外には五輪塔くらいしか高い物がなく、すかんと抜けた空間そのものに何か意味があるかのように思えてくる。ざざ―っとまるで波のよ朝から聞こえていた森の葉ずれの音が、この時またした。

九州最古の木造建築とされる国宝 富貴寺の阿弥陀堂。いつ
訪れてもここは時が止まっているようだ。山号を蓮華山と称す
る。本尊は阿弥陀如来座像。開基は"仁聞"と伝えられる。

富貴寺の丸瓦
天女のお姿が
描かれている。

富貴寺 の山門の仁王像
もまた、
独特であった。胸板
はまるでシックスパッド
みたいになってる。
みうらとジュンとうは後にシックスパッドを
買って、ジュンとうは国東の仁王となるべく
鍛え上げる
ことにした
のだった。

神仏習合発祥の地
（宇佐神宮・国東）

豊後高田市
"昭和の町"でゲット

（JAKE JAKE）

したブリキ製の
打出の小槌。

こけしなの置きもの

うで、山の上で水の音がするのに虚をつかれた。

「ここは淀（よど）みがないんだよ」

とみうらさんが言った。

薄暗い堂内へ向かう。

そこでも空間が強調されており、中央内陣に阿弥陀如来座像とその左右の後ろに小さな立像、石の地蔵（じぞう）だけがあった。昔の配置とどこかが違う印象があったが、阿弥陀自体に変わりはない。背後の壁に阿弥陀浄土変相図を背負い、左右の柱にも絵はかすかに残る。

御堂の内壁にも元は五色だったろう絵のあとはあり、わずかにいかつい肩で胸を張る阿弥陀をど派手に囲んでいたはずの平安時代の輝きは今は消えて、その寂滅がむしろ永遠にいぶされているかに思える。阿弥陀はまた、膝（ひざ）の上で組む手の薄さ、足自体の薄さでも目を引く。どちらもあまりに薄いので結跏趺坐（けっかふざ）する足の裏と、体の中心で組む手の甲が一直線に見えるほどだ。何度もため息をついて、我々は富貴寺の阿弥陀を拝み、雨が降れば拝観中止になる繊細なその御堂へ入ることが出来た縁を

結跏趺坐　仏教における最も尊い坐り方であり、両足を組み合わせ、両腿の上に乗せるもの。

喜んだ。大分はそうでなくても水害で傷ついていたから、余計にありがたさは増した。

昭和の町で苦虫をかみつぶす

そこから北西に車は向かった。

豊後高田市街。

しかしもはやその日見る寺はなく、いわば我々は何はともあれ宇佐神宮に近づいて一泊するつもりだった。というか、編集者が事前に予約した、豊後高田の昭和の町のごく近くにあるビジネスホテルへと、なんと昼前には着いてしまっていたのであった。

当然、仕方なく我々はホテルに荷物を置くと、昭和の雰囲気をあれこれ出した町へ歩いた。そもそもみうらさんの仕事の中核は、昭和をどれだけ残すかである。妙なみやげの人形とか、映画のパンフとか、だめな看板とか色々と分岐はしているが、実のところほとんどが昭和とは何かというテーマに貫かれている。脱平成と言ってもいい。

「SINCE」集めにしても、それが平成に見えないことが求められているのであっ
て、だから数年前の「SINCE」をみうらさんは嫌がる。

ということで、昔風の喫茶店とか駄菓子屋とかいかにもな昭和を町全体で復活させた、まあいわばテーマパークめいた場所、昭和の町を我々は歩いた。

そしてひとつの喫茶店へ入ってそそくさとめしを食い、昭和歌謡を唄う流しのおじさんに話しかけられないようにあわてて外へ出た。特にみうらさんは、そういう作られたムードが苦手な人であった。したがって午前中のKKCの時と同じ原理で、我々はそこへの興味をすぐに失って、むしろ昭和の町の外側の町を普通にぶらついた。

するとバス乗り場があった。翌日行くはずの宇佐神宮へ行けるらしかった。ただ土曜日なので便数が少なく、次が一時間後だった。

「だったら、あのタクシー乗り場どうよ？」

なにしろ道草が主体の旅であった。

ただし道草を期待された昭和の町で、我々は何やら苦虫をかみつぶしたような気分になっていた。ぱーっと「興味」をかきたてるには、予定をずらしてしまうしかなかった。

ということで、我々はタクシーに乗った。

走り出す道の奥に、みうらさんはすぐさま丸い山を見つけた。

「いい山だよ、いとうさん。ぽこぽこした山があれば、そこには何かがある！」

要するに「ガビり」をみうらさんは強調した。すると私の気分もすぐに盛り上がってきた。自分で自分をあやすのうまい二人は、こうして六郷満山文化のコア、宇佐八幡信仰の中心である宇佐神宮へと移動したのである。

別にぽこぽこした山の方向に

それがあるわけでもなかったのに。

打出の匂い

宇佐神宮には観光バスもたくさん止まる駐車場があった。まことに大きな神宮である。わずか八分後、我々はタクシーを降りてまっすぐの参道を行った。道の脇には延々と茶店やみやげ物屋があった。みうらさんはそちらをちらちら見ながらつぶやいた。

「どうも打出の匂いがするぞ」

すでにみうらさんは昭和の町の、古いガラクタを売る店の奥で錫か何かで出来た「打出の小槌」を見つけて複数買っており（これは唯一の収穫であった。ありがとう、昭和の町！）、もしもそこでさらなる発見があればともくろんでいた。

だが、店に接近して中を素早くのぞいたみうらさんは残念そうに言った。

「違うわ。ネギ焼きの匂いだった」

少し行くと、こんにゃくか何かを売っているおばさんが、打出を隠れて探すみうらさんに明るく声をかけた。

「あら、そこのおねえさん、寄っていきませんか？」

長髪でサングラス、なおかつダルダルのワンピースめいたTシャツにダルダルのパンツをはいたみうらさんは、もはやプロ中のプロである観光地のおばさんにさえ、おばさんだと思われていた。

「俺、この頃こういうことあるんだよ」

みうらさんはなぜかすまなそうな表情をして私にそう言った。

宇佐八幡信仰を探る

巨大な鳥居の前を右に行き、ベージュ色の橋を渡った。下の川にカモや鯉がたくさんいた。空はよく晴れていた。

やがて宝物館の名前を看板の中に見つけ、そちら方向へ行く。入館料三百円は基本の様子だ。

宝物館は新しい建物であった。中にすぐ和気清麻呂（わけのきよまろ）の像があり、あうんの狛犬（こまいぬ）があった。清麻呂は天下を奪おうとした道鏡（どうきょう）を討てという宇佐八幡の神託を都に持ち帰り、流罪となったばかりか暗殺されそうになった人物である。ただしもともと道鏡が権力を握るのも宇佐八幡の神官・阿曾麻呂（あそまろ）がそれが神託だと伝えたからだ。つまり、八世紀にはすでに都の遠く、国東（くにさき）半島に政治を司る宗教的な権威が打ち立てられていた。しかもそれは神仏習合の色彩

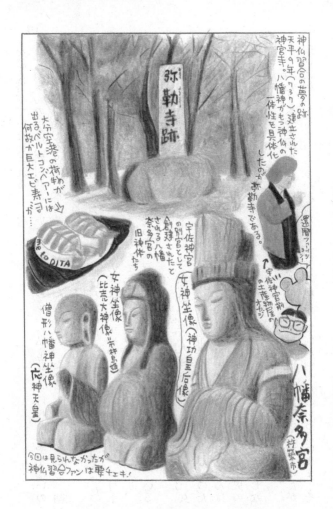

神仏習合の推奨の証
天平九年(737)建立された
八幡神がもつ神仏の
神宮寺。
一体性を具体化
したのが弥勒寺である。

弥勒寺跡

大分空港の待ちあいが
出るベルトコンベアーには
何故か巨大エビ寿司が…

the OITA

宇佐神宮
の別宮として
創建されたと
される八幡
奈多宮の
旧神体たち

女神坐像
(比売大神像=弁財天像)

女神坐像
(神功皇后像)

僧形八幡神坐像
(応神天皇)

今回は見られんかったが
神仏習合ファンは要チェキ!

還暦ファッション
ノオジ
↑
宇佐神宮物産
の土産物屋のオヤジ

八幡奈多宮
(杵築市)

を濃く帯びていたとされる。

このへんの宇佐八幡信仰については、みうらさんも私も惹きつけられてやまないのであるが、二人ともどんな本を読んでもよくわからない。なぜそうかということが納得いく形で説明されない。あるいは説明があれこれ分かれているからだ。

ともかく宝物館に入って木造金剛力士を見（他は石なのにここでは仁王は木造であった）、神輿を見、日本刀を見た。外に出て多くの末社をながめやり、なんとその日、二月十七日が祈念祭（ただし午前十時からなのですでに終わっていた）だったことを知り、絵画館へ入って、そして宇佐八幡の奥へ行ってその信仰が三柱の神で構成されていることを思い出した。

左に一之御殿、八幡大神（はちまんおおかみ）。真ん中に二之御殿、比売大神（ひめおおかみ）（しかもこれが宗像三女神（むなかたさんじょしん）。右が三之御殿、神功皇后（じんぐうこうごう）となる。八幡大神が通常真ん中ではないかと思うのだが、そこに女性が来る。しかも八幡神の母とされる神功皇后でもない。ここらへんはこの土地独自の信仰と深く関係しているに違いないわけだが、さてそれがなぜ中央の政治、宗教にも力を持ったのか。にもかかわらずその三柱の考えは、なぜ中央化しなかったのか。

まったくもって宇佐八幡信仰は、特に我々にとって日本史の最重要テーマなのだが、現地に行ってもちっともわからない。むしろかえって何が何やらわからないまま、そ

の影響力を肌身に感じたのみであった。

我々はタクシーで帰り、私のマネージャーに連絡して翌日の飛行機を早い便に変えてもらい、食堂でめしを食いながら「昭和の町は六十年代、七十年代、八十年代に分けて空間デザインするべき」というみうら案をしっかりと俎上に載せて、おおいに論議した。

そして最終日

翌朝、タクシーをチャーターして空港へ向かったが、どうしてもその前に大分空港より南にある八幡奈多宮に寄りたくなり、時間もあるのでそうしてもらった。

ガイドブックに神像の写真が載っていたからだった。けれど電話もつながらず、若いタクシー運転手に豊後高田の七不思議みたいな話を聞かされながらともかく行ってみた八幡奈多宮は、海沿いの松林の中にあって石の鳥居の向こうで木の高い壁に囲まれたまま開く気配もなく、ただし海の向こうからカミが来るような折口信夫的な感覚だけを我々二人に与えた。隣に低い鳥居の祖霊社があったからか。それとも近くの小学校の校庭にシュロが南島のムード濃く風に揺れていたからか。

こうして我々は何もよくわからないまま、道路の向こうに広がる青い海を見ながら

空港へ向かった。

つまり最終日、我々は何もしなかったと言っていい。

青　森

長勝寺

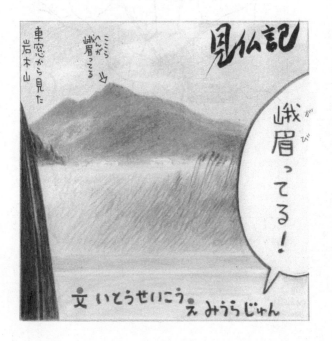

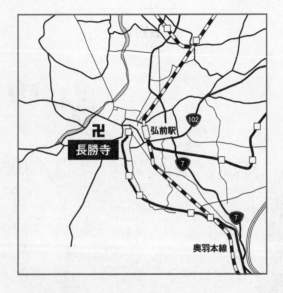

卍

長勝寺

弘前駅

102

7

7

奥羽本線

長勝寺　青森県弘前市西茂森 1-23-8　TEL0172-32-0813

災害に負けず出発

九月六日、未明。

北海道では大きな地震があった。のちに北海道胆振東部地震と名付けられるが、すでに西日本で深刻な水害が広がった直後のことで関空も動いておらず、それまでの各種災害のことを思えば、日本列島はまことに難事続きであった。昔であれば大仏を建立していたであろう、そんな年月である。

我々の行き先である青森も揺れていた。

しかし幸いなことに、欠航には至っていない。JAL141便青森行きに搭乗するべく、私が浜松町からのモノレールに乗っているとみうらさんからショートメールが来た。

「もう着いてるよー」

まだ出発の一時間前だったが、おそらくみうらさんはさらに一時間くらい前に到着していたに違いなかった。我慢に我慢を重ねて、ようやくこちらに連絡してきたのだ。

「はやっ。今モノレールが出ましたよ」

と私は即レスした。みうらさんが旅を楽しみにしていること、早くに起きて時間を

持て余したために家を出たこと、空港で食事などして一人の空間を楽しんでいたであろうこと、などなどが伝わってきていた。

あとは見仏態勢を整えるべく、私が空港に着くだけだ。

羽田空港で会うなり、みうらさんは「自然の戦国時代だ」と言った。発着便を示すボードを二人で見上げれば、北海道便も関西便も欠航であった。日本それ自体が動きを止めているような感覚さえあった。いくら他の交通機関に変化がなくとも、要衝は深甚な被害にあっていたし、人の心も傷ついていた。

それでもなんとかユーモアをもってやっていくしかない我々は、指定された搭乗口へと空港内を移動しながら軽口を叩き出した。

みうらさんは主に青森のホタテ釣りや棟方志功像などの観光情報を教えてくれた。しばらくの間、そうやって仏像の話は出なかった。それどころか、『シックスパッド』という電気信号による筋肉増強器具の話がやがてメインになった。二人とも突然、その器具によって意味もなく腹筋を割ってみようと思いつき、互いに日々ブルブルいわせていたからである。

シックスパッド

搭乗口近くのベンチに座っても、みうらさんの話は止まらなかった。「この歳にな
って焦ってるんだよね。俺たちアセリート（#みそ）なんだよ」とか、シックスパッドの設定レ
ベルに関して「十五、十六、十七と」と軽く藤圭子（ふじけいこ）のメロディを入れたりして、とに
かく朝から絶好調なのがわかった。

自分から楽しくしていないと、気持ちが暗くなるのが当然だったからに違いない。

青森でもガビる

青森に着く頃には、みうらさんのひとつの目当てが「りんごグミ」だとわかった。
大分ならば味噌（みそ）だったように。そのグミはどうやら青森にしか売っておらず、実際み
うらさんは空港から出る前に売店と見れば入って物色し、ついには「絶対にないよ」
と私が注意した漁業組合の店の奥で、とうとう目的の品をゲットした。しかもさすが
漁連だけあって、そこにはみうらさんが好きなホタテの乾物もあった。もちろんそれ
もみうらさんは買った。

柔らかめのおいしいグミを口に放り込んで、我々はタクシー乗り場へ行き、一台を
借り切ることにした。低姿勢の運転手さんは値段を少しサービスしてくれたし、「領
収書が手書きになっちゃうけど……」と恥ずかしそうに言ったりした。

空港から弘前まで行ってもらい、長勝寺を目指した。道路の脇に延々とススキが揺れていて、昼でも銀色に輝いていた。

「俺、年とったらススキがよくてさ」

と私が言うと、みうらさんもうなずいた。

「俺もこの頃めっきり好きだわ、枯れススキ。仏像だって枯れ専門だもん」

「自分の盛りも過ぎてるから、こんな感じがしっくりくるんだろうね」

などと言いながら、みうらさんがくれたホタテの乾物の個包装をぴりぴり開けて食べていると、遠くに独特の尖り方をした山が見えてきた。

「あ、みうらさん! あれガビッてない?」

国東半島で見た峨眉山のように、いかにもそれはどこからでも目立った。

「そうだ、ガビってるよ。悟りひらいた人の肉髻みたいに盛り上がっても見えない?」

「ああ、そうかも。 運転手さん、あれはなんていう山です

肉髻 仏像の頭頂に一段高く隆起した部分のこと。

コレ、みうらが興味津々な青森県のことがら

工 ジプトよりずっと前ピラミッドを模した観光物産館アスパム

恐 山大祭霊界通信イタコさん

弟イスキリ キリストの隣の十字架

無いけど大釈迦駅 今は寺は
大釈迦
Daishaka

偽 書でも楽し東日流外三郡誌
東日流外三郡誌

独 特のスタイル技法棟方志功

遮 光器土偶 ガ並っ駅木造

か？」

聞けば、それこそが岩木山であった。事前に編集者が作ってくれたオススメ表にも書いてあった。岩木山神社のある場所だ。

すべては山なのであった。特に特徴が明確にあれば、その山はどこか別の場所の山と同一視される。山はその面影によって他の面影と連なり、そこで信仰を形成する。日本の宗教の重要な一面を、単純な感覚のみで理解した我々は、ずいぶん満足した。窓の外では山の近くにちぎれ雲が散っていた。薄青い空は高くあり、いかにも秋の到来を告げていた。みうらさんはそこでピカピカ光る雲を一枚だけ写真に撮った。

少しの沈黙のあと、みうらさんは言った。

「ホタテは喉渇くね」

豊かな東北に出会う

タクシーの中から、私は長勝寺の次に訪問したくなってきた西福寺に電話をした。表によると事前連絡が必要だったからだ。電話に出た中年女性はこちらの連絡に感謝をしてくれ、待っていると約束してくれた。

そのやりとりを聞いて、運転手さんは我々がどこまで乗り続けるのか不安になった

ようだった。最終目的地はどこかと聞き、もごもごとした感じで、
「それだと最初に言った値段との採算が合わなくなるんだよね」
と言った。標準語だとクレームのようだが、青森弁での『だよね』には相手の気持
ちをおもんぱかったニュアンスが隠れていた。すぐに私は運転手さんのいいようにし
てくださいと伝えた。当初のサービス値段は消えたが、それでも十二分に安いものだ
った。

岩木山にどんどん近づき、こちらがそれを撮ったり、ずいぶん昔に一緒に考えた
『めがね番長』の新しい話を作ったりしていると、小さくまとまった弘前市内に入っ
ていた。お城の濠に濃い緑が繁っている。

街並みの向こうにすぐ岩木山があった。なるほど、これは弘前の精神の源になって
いないはずがないとわかった。信仰のみならず、生活の上でもその山は季節を教え、
水を運び、雪を降らせたり雪をとどめたりしているはずだった。それくらい、山は街
に覆いかぶさるようにして存在した。

市内に入れば、長勝寺まではすぐだった。

禅林街長勝寺。

名前の通り、左右にも寺があり、長勝寺はどん突きだった。最初に門があって、中

にさらに立派な三門。

「禅だね。宋風だ」

みうらさんが言う通り、二段に構えられた三門の左右が中国様式に形作られ、中に赤い仁王。これが想像以上に大きかった。みうらさんはいきなりこう叫んだものだ。

「雪国にあるまじきダイナミック！」

確かに三門の上段にはぐるりと廊下があり、そこを雪から防ぐのは上のはね上がったように見える屋根のみである。

門をくぐって我々は、すぐに仁王の真後ろへ行った。二人とも考えているのは同じことだった。

「狛犬……いそうなんだけどね」

「いてもいいスペースだけがあるね」

要するに東大寺の南大門の周囲のような状況を、我々は感じ取ったのであった。そうであればたとえ小さくとも存在感あふれる狛犬がいる。

振り返って本堂に進もうとしたが、というのではない。左に小さめの御堂があり、のぞくと左右の段で左右対称に何か、長勝寺は面白い構造になっていた。正面が本堂にびっしりと羅漢。正面には派手な屋根の造りの厨子があって、中央に釈迦、左に勢至、右に十一面立像がある。さらに上の方へ目をやれば、左右に棚のようなものがあ

って、そこに八体ずつ計十六の羅漢が控えている。すべて色鮮やかに塗られた像だ。外陣まで入ってよく見ると、内陣の床に畳んだ小さなビニール袋が幾つもあり、中に一円玉がたくさん入っていてホチキスで留めてあった。それも独特のお賽銭のあり方だった。

しばし何かを考えるようであったみうらさんは、やがて顔を上げて言った。

「あ、あれだ！　ホタテの個包装と同じだ！」

そんな発見がなんになるのか。私は思わず吹き出した。みうらさんも自分で自分の声に驚き、くすくすと笑った。

けれど御堂を出ながらも、みうらさんはしゃべるのをやめなかった。

「こういう羅漢とか厨子とか見ると、東北って派手だよね」

「ああ、豊かなんだよね」

「誰が東北を貧しいイメージにしたんだろう？　わざとだよね？」

「まあ飢饉とかは実際あったものの、ね。それこそホタテだのなんだのって、産物はたくさんあったわけで……」

「いまや個包装まで出来たわけじゃん」

「まあ、そうね。明治政府もそうだし、江戸幕府もその前も東北を面倒がってきたでしょ」

言いながら、再び正面向きになる。

右に食堂めいた御堂。そして正面のかなり右に寄った位置にまた御堂。おそらく僧侶が生活しながらそのまま坐禅堂へ行ったり、儀式をしたり出来るようになっているのではないか。つまり禅の様式を保守した姿である。

その食堂めいていると感じた右側の御堂に我々は入った。庫裏だろうか。ぽくぽくと叩いて僧たちを呼ぶための、かなり大きな木製の魚が吊ってある。少しあがった床の右端に厨子があり、中に韋駄天と神像の混じったような立像があった。泊まれるかどうかを韋駄天で示すと聞いたことがあるので、そんな目印なのかもしれない。

土足のまま左へお進みください と表示があって、進むとスロープ。壁際にガラス張りの薄い棚があり、あたりから出土した副葬品、石の入れ歯と書かれたものなどが展示されている。

さらに奥へ進むと（つまり外からは正面右手に寄った御堂だろう）、畳敷きの内陣。そこを我々は外陣の廊下から見た。中央は三尊形式の座像。左に上人の間。三尊は左に達磨、右に毘沙門か……あるいはみうらさんによれば「閻魔っぽくない？」とのことで、なんにせよ我々があまり見たことのない形式ではあった。しかもそれは驚くほど胴が細く、顔は仏像というより人形に近いニュアンスを持っている。

「守ってる人がお金持ちだわー」

晴れ渡る
青森の空

長勝寺の
宋風山門
見上げる

韋駄天
なかなかカッコイイ！

は圧巻
だった！

伝説の安寿と
厨子王像を宿
む五百羅漢像

みうらさんが突然そう納得した。

厨子や天蓋といった装飾品などの豪華さはもちろん、仏像が人形化するのは念持仏に特有な傾向なのだ。つまり、"守ってる人がお金持ち"なのである。

それはともかく、けっこう奥まで入り込んで行っても、寺には誰もいなかった。どこかで風が吹くのか、カタカタと音がすることがあった。ずいぶん昔、小浜の無人の堂内で同じような音を聞いた気がした。少し恐くなってくる。

中央厨子の右手に上人像があったのだが、みうらさんは他の仏像をなんとか見ようとカメラレンズを向けてズームする度、

「なぜか上人像にピントが合っちゃうんだよ」

と言う。

背筋が寒い気がして、足早に外に出た。

左側に回っていくと、広大な墓地だった。その中に杉に囲まれた津軽家の墓があった。長勝寺は古くから弘前の盟主、津軽家の菩提寺なのだった。

寺の中は恐かったが、墓地はまったくそうではなかった。

「昔はビクビクしてたよね」

みうらさんはしみじみそう言い、さらに付け足した。

「自分たちはもうこっちに近い年齢だもんね。生きてる方に近いと思うなよってとこ

「そうだよ、これみんなパイセンだもん」

「先祖だからね」

しばしそう話して、塀越しに見える霊廟の方へ足を向けるのだが、どこから入るのかがわからない。すると、小屋のようなものの裏側にびっしりと千体地蔵があるのに出くわした。中央の下部にはヨーダめいた石地蔵があり、その上に板絵があって五輪塔が示されている。

「独特だなあ」

「独特だね、東北」

見たことのない並びやら形やらがそこにはあって、明らかに何かが根本的に違うのだ。歴代政権が恐れてきたのはその違いだろうと思った。

我々は違いへの敬意をこめて、地蔵群の前で時を過ごした。その違和感のようなものは、かえって確固たる信仰の内実を伝えていた。なぜかため息が出た。同時に風が吹く。背後にある霊廟を囲む樹木がことごとくなびくのがわかった。

「森が鳴いてるよ」

とみうらさんは言った。森の鳴き声はきわめてよく海の波の音に似ていた。

結局霊廟には入らないまま、また墓地を抜けて元の境内へ戻ろうとすると、

「これ、残すから悲しいんじゃないのかな」

とみうらさんが言い出した。

「ずっと生々しかったりしてさ。残すとそこにいないことがよりはっきりするじゃん」

それを聞いて、私は答えた。

「そうなんだよ。柳田國男によると、こうやって弔われた個人は日本の信仰ではじきに他の魂と一緒になって、まあ神みたいなものになるんだよ。それが先祖なんだって。いつまでも個人を残すって近代の発想だと悲しいだけなんだけど、本来はもっとあったかいんだよね、死は。溶けてひとつになっちゃう的な」

一気にそこまで話したのだが、みうらさんはふんふんうなずきながら空を見ているばかりだった。近頃撮りためている例のクモの巣を探していたのだと思う。

青　森

西福寺・最勝院・久渡寺

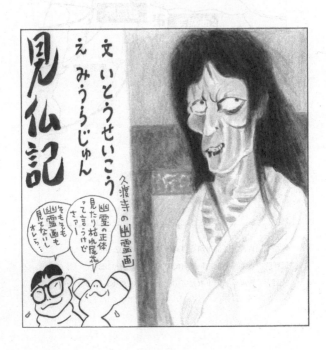

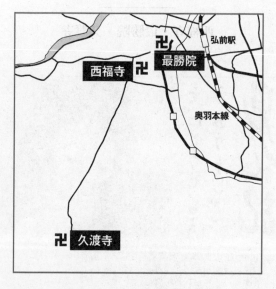

西福寺　青森県弘前市新寺町110　TEL0172-32-1083

最勝院　青森県弘前市銅屋町63　TEL0172-34-1123

久渡寺　青森県弘前市坂元字山元1　TEL0172-88-1555

円空の革命

昼前の住宅街をタクシーはのろのろ走った。西福寺へ行きたかったのだが、ひとつの道路の両側にびっしりと寺が続き、なおかつ右折や左折をすればさらにその両側が寺だった。ナビをチェックしていても西福寺はなかなか見つからなかった。

「新寺町というんです。旧もあるんですが」

運転手さんは焦りながら説明してくれた。弘前はいわば寺の町とも言えるだろう。近所の人に聞いたが、よくわからない。一度訪問を電話で申し込んでいるので、車内からかけてみた。例の女性が出て、運転手さんにかわってもらった。

どうやらそれまで数回入った道の左側に西福寺はあるらしかった。教えてもらった通りに木の実こども園から四つ目の道を折れると、確かに幾つか寺を過ぎた左側の小さな門にこれまた小さな表札がかかっていた。

「これはわからないわ」

運転手さんを慰めるようにそう言って、みうらさんは車を降りた。私も続く。奥に大きなサッシ窓があり、その上に寺の入り口らしい造作があった。雪国ならではの建築なのだろう。サッシでなければ積もった雪で木材が湿ってしまうのかもしれ

なかった。

声をかけて中に入ると、すぐに白髪の上品な、しかし気さくなおばあさんが現れた。赤白チェックのシャツに白いエプロンをかけている。

「迷われました?」

と笑いながら言うので、

「はい、もうあっちこっち」

と答えるとサッとお水を出してくれて、

「どうぞご自由に」

とすたすた去っていってしまう。

その背中にしたがって奥の部屋に入れば、右奥に二体の明らかな円空仏がある。走り寄るようにして跪くと、一メートル以上はある。右側が十一面観音で宝瓶ではなく短い杖を持っているように見えた。左は地蔵菩薩で宝珠を持っている。どちらも両足を蓮華座に乗せており、木を前後に割る形でレリーフ状になっていた。まったく同じ力で口角を上げて無理やりのように微笑み、目を閉じて眠っている。

円空　一六三二〜一六九五年。江戸時代前期の修験僧・仏師・歌人。全国各地に「円空仏」と呼ばれる独特の作風を持った木彫りの仏像を残したことで知られる。

「まさに円空。これ、滞在期間長いね」

みうらさんが言った。確かにいわゆる木っ端仏でなく、ある程度腰をすえて作ったものだった。仏像の作りがそのまま円空のいた時間をあらわすというのは慧眼だ。いずれ円空という時間単位になるかもしれない。

背後が白壁になっているのだが、よく見るとその奥行きの短い場所自体が小さな蔵のようになっていた。ささやかな仏像のささやかな空間という感じで、実にここちがよい。

ノミの勢いをそのままにとどめた二体の仏像の前に、何枚かの色紙がたてかけてあった。梅原猛さんの名前があり、『スラムダンク』の井上雄彦さんの名前、木内みどりさんが「初めて円空仏を見ました」とコメントを寄せていた。

「ラーメン屋スタイルだね」

みうらさんはぽつりとそう言った。

仏像の周囲に有名人の色紙があるケースは初めてだった。それもこれも円空仏の親しみやすさゆえだろう。特にアーティストが共感をあらわしているのは他の仏師では珍しい。

「首が詰まってるんだよね」

ともみうらさんが言い出した。

「木が折れるからだろうね。そこを短く作る」

「衣、二体とも違ってるよ。なんか形式があるんだろうね」

「右の十一面のは、洗いジワみたいにちょっと硬い線になってる」

「うん、丁寧にやれば出来るのに、わざとこういう線にしてるんだよ」

そう評価してから、みうらさんは付け足した。

「青の時代あってのピカソだからね」

こうしたものの見方は、キュビスムやそれ以降の現代美術あっての鑑賞眼だった。

例えば江戸時代、「下手だからいい」というのはわびさび以外にない評価軸で、そういう意味ではやはり現代的な美意識が円空の再評価につながっているのだった。

「俺、美大に二浪して入ったでしょ」

円空仏の前でみうらさんはあぐらをかいて言い出した。

「だからそこそこデッサンうまかったんですよ。それを否定してイラスト描くようになって。だけどこの頃ちゃんとしてるじゃないですか。あれって、昔の自分が出ちゃってるんですよ」

確かにみうらさんはこの数年、デッサンの狂いのない絵をよく描いている。むしろそれは退化なのだというニュアンスを、みうらさんはかもし出した。円空の革命は精神の革命でもあ

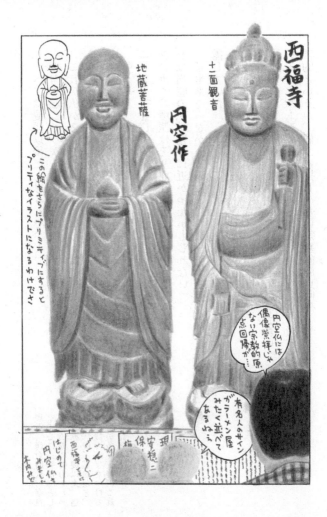

った。

「すべては慶派以後だと思うんですよ」

絵描きとしてのみうらじゅんは真面目な顔になった。

「これが仏か？　そういう疑問がわいたんじゃないかな」

「うま過ぎて、人間のリアリズムに肉薄して、もはや天界のものじゃない的な？」

「そうそう、だから神仏習合も円空にじわじわ来たのかも」

「ああ、物質じゃ神をあらわせないぞっていう原点回帰ね。テクニカルな慶派はそういうことでは思いきり科学だもんね。それは当時の仏教精神に近かったかもしれない」

私もあぐらをかいていた。二人は円空仏の至近で仏像論を披露していた。

「ひょっとするとさ」

と私は脱線さえした。

「キリスト教も影響してるのかもしれないよ。特に弾圧されているキリスト教だと、像なんか作れないわけでさ。徹底して精神的というか、偶像崇拝じゃない宗教的原点回帰で」

慶派　鎌倉時代、奈良を中心に正系仏師として造仏界に勢力をもった一派。康慶以来、運慶、快慶、湛慶など、名に慶の一字をつけるものが多く、後世これを慶派と称する。

「うん、そういうのあったかもね。円空はその中で自分の結論を出したんだよ。つまり慶派のあとで仏をどうあらわすか」

みうらさんはそこでずばりと言った。

「だから運慶のライバルは円空なんですよ」

これは仏教美術の世界では異端に近い考えかもしれなかった。しかしこの線でものを考えることで多くの像が分類出来る可能性があった。それはあらかじめあった結論ではなく、西福寺の円空仏を前にして話を積み重ねた結果、ぽんと出てきたものだった。しゃべらされたと言ってもいい。

隣の部屋に……

そこから隣の本堂の方へ戻って、正面を見た。薄い金色に輝く阿弥陀三尊。中央の阿弥陀は座像で、左右に観音勢至の立像。面白いのは後ろの左右に善導と法然の像があることで、これがちょうど普通の棚の上に座って足をぶらんとさせているのだ。厨子とか須弥壇は中央にあるが、その左右はぽかんと抜けていて、棚に白い布をかけてある。その上にまるで家庭の中に大切な人形があるような雰囲気で、二人の上人が腰かけていた。

その三尊の前にいた時、あのおばあさんがまた現れた。

みうらさんは陽気な調子でこう言った。

「隣の部屋、ミシミシいうのちょっと怖いですね」

やっぱり気になっていたのかと思った。まるで他の誰かが部屋にいるようなかすかな音が続いていたのだ。私はあえてそれを口にしないようにしていたのである。

しかし、怖さは女性の明るい声で消えた。

「ああ、誰かいますよー」

冗談なのか何なのかはわからない。ともかくペットがいるくらいの調子で、彼女はそう答えたのであった。東北では座敷わらし的なものとの共存がきちんと残っているのかもしれないと思い、我々は志納を無理やり女性に渡して外に出た。おまんじゅうのひとつでもその存在に供えてもらいたかった。

仁王の年齢とは

ちょうど十二時を越えたところだったので、なにかごはん屋があればと運転手さんにおすすめを聞いた。連れていってくれたのが『津軽藩ねぷた村』という観光スポットである。

おいしそうな食堂などがあったが、みうらさんはこういう時、何より先にみやげ物を見る。私もぶらりとあとについて歩いたが、みやげ物がピンと来た様子はなかった。昭和のみやげ時代の遺物はほぼ完全に消滅し、そこそこ洒落たもの、あるいは何かとのタイアップ、そして食品といった品揃えで、私自身はけっこうなことだと思うが、なるべくダサいものを見つけたいみうらさんとしては拍子抜けなのだ。

あきらめ顔で食堂に移動したみうらさんは、私がカツカレーに決めたのを見て、結局自分もカツカレーにした。

「俺、昨日もカレー食べたんだけどなあ」

みうらさんはまるで強制されたような言い方をしたが、すべては自主的な選択であった。旅に出ると我々はかなりの頻度でカレーを頼む。ひとつにはスパイスが中毒的なのもあるが、カレーにほぼ失敗がないという理由も大きかろう。店にはせっかく土地ならではの「貝焼き味噌とけの汁定食」などあったが、どうにもこうにもカレーが食いたくなったのだった。

ありがたいことに、その店のカツカレーは予想をはるかに超えてうまかった。カレーも現代的に複雑な味になっていた上、ともかく豚肉が厚くて軟らかかった。我々二人は何度も食べているものを激賞し、ごくごく水を飲んだ。ごはんの量も多く、初老の我々には気合が必要だった。

待たせていたタクシーに乗ったのが午後一時。五分もすればもう目指す最勝院である。つまりはさっきまでいた新寺町のあたり。

有名な五重塔は遠くから見えていて、それは最勝院が少し高いところに位置しているからでもあった。車を降りて石だたみを行く。右に小さな石仏が並べてあり、龍の上に乗る女性的な如意輪であった。それがみな鼻に修理の跡を残している。一斉に倒れたのだとすれば地震の影響かもしれなかった。

八坂神社の鳥居をくぐると、卯歳一代様と干支をあらわすらしき看板があり、左右にうさぎ像が狛犬のようにあった。これは津軽独特の信仰形態らしい。

進むと門。仁王は右側の阿形が目の修復中で、左目が取れていた。

「緑内障かな？」

と実際に緑内障の治療を受けている私はつぶやいた。やにわに親近感がわいた。

みうらさんは聞き流して言った。

「この人、いくつぐらいなんだろう？」

そして真剣な顔で仁王像を見上げる。本当に年齢が気になっているらしかった。言われてみれば仁王の年齢はわかりにくい。あまり若い像も珍しいが、かといって警備という職業上、年寄りというのも変だ。

両仁王とも赤茶色に塗られ、あごひげがあった。似ているものはただひとつ。

「みうらさん、ねぷた感あるよ」

「あごにだけひげがあるあたりは、ピンキーとキラーズのパンチョさん系だしね」

だしねも何もない。　違うことを言っている。

まあどうせお互いに言いたいことを垂れ流すように歩いているので気にせずどんどん行き、石段を上ってまた石だたみを歩くと左右に石仏。　それがまた鼻を折られている。

「かわいそうだよ」

みうらさんは相手が生きているかのように言った。

その頃には左手の五重塔がしっかり現れていた。　同じ左手に鐘楼があり、右手には工事の囲いがあってなぜか中から鈴の音がしたので誘われるように入る。　誰もいないが、お守りや絵はがきを買おうと思った途端に奥から係の方が出てきた。

本堂まで行くと、外に護摩壇があった。　奥をのぞくとサッシ窓があり、しゃがんで見るとその向こう、遠くにオレンジの光に照らされた大日座像があった。　色々とやっぱり東北の独自の配置、工夫がわかった。

パンチョさん系　思い違いで、下のヒゲをはやしているのは、キラーズのメンバーのうち二人だけでした（パンチョ加賀美は含まず）。

他に護摩堂、聖徳太子堂など見て歩く間にも、風が境内を渡った。その風は線描の石碑の下にも通り、そこにさされた風車を回した。風車は翌日訪問する予定の恐山を想起させた。子供が亡くなっていることを風は我々に伝えた。

背筋が凍る独自の信仰

最勝院からさらにタクシーで十分ほど行ってもらうことにした。目的地は久渡寺で、あらかじめ編集者からもらっていたコピーにひとこと「オシラサマ信仰の寺」と書かれているのが決め手だった。

オシラサマといえば東北の神であり、主にカイコや馬、そして農業を守る土着的な存在だった。カイコが好きな桑の木で棒を作り、その先に顔を描いて衣装を着せる。私もみうらさんもこうした民俗的なものに目がないので、仏像の欄に聖観音とだけ書かれていてもかまわないのだった。

車は住宅街を出て山に向かう。すぐ先がこどもの森という場所で、大きな地図看板の前で我々は車を降りた。一帯がすべてそのこどもの森であり、地図の上の方には「ミス久渡寺観音像」とおかしなことが書き込まれてあった。近くにひとつだけ茶屋があったがまことに静かなところだった。風の音しかしない。

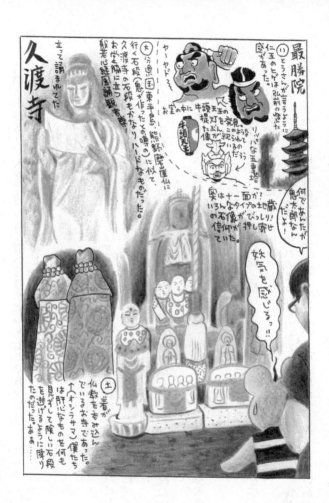

最勝院

⑪とうさんが言うように仁王のヒゲは弘前の悠久に感じがあった！

ヤーやんくく

リッパな五重塔

望の中に牛頭天提灯を発見。たぶん、このような像が祀られているのだろう

牛頭天王

何であんたが鬼太郎なんだよ！

奥は十一面か？いろんなタイプの地蔵の石像がびっしり！信仰が押し寄せていた。

妖気を感じるっ！！

久渡寺

立って読まれてた

般若心経国誦観音菩薩。お堂隣に立つ久渡寺の仏殿もかなりハードなものだった。行く石段（鬼が作ったの噂の）に似て、

大分県国東半島、熊野磨崖仏に似て、

土着の仏教をもち込んでいるお寺であった。〈オシラサマ〉僕たちは肝心なものを何も見ずして険しい石段を逃げるように降りたのだったあ……。

右側に山があり、木々に覆われて暗い石段がずっと上まであった。

「どうする？　行けども行けどもかもよ」

みうらさんが怖じ気づいた。

「まあゆっくり行こうよ」

と私が促すと、みうらさんは近くにある電話ボックスの下部を指さした。ボックスはコンクリートで三段ほどかさ上げされており、それは雪国独特なのだとみうらさんは言った。私はすぐにスマホで写真を撮ろうとしたが、なぜかやめた。メモも取らなかった。この行動がのちに怪しく思い返されるが、今は前に進もう。

石段の前に久渡寺と彫られた石碑があった。狛犬二体の横を通ると、ふっと冷たい風がわいた。

長くうねる石段は、胸突き八丁というやつでけっこうな傾斜である。両側は杉木立で、他に様々な木が生えている。石段の上は苔だらけであった。

「国東（くにさき）に似てるよ、この苔の色とか」

みうらさんはそう言って、過去の経験と結び合わせることでかすかな恐怖心を抑えた。というか、そうだったことがのちにわかった。

小川というか、雨の名残の水の流れのようなものが石段の前を横切っていた。我々はそこをまたいで向こう側へ渡った。あとでそれが三途（さんず）の川だったのではないかと

我々は感じることになる。

ゆっくりゆっくり上った。途中で何度もみうらさんが、もう帰らない？　と言ったのを覚えている。上にはなんにもないんじゃないかな、と。私はかまわず、でも聖観音って案内に書いてあったからさと繰り返した。

途中、右側に不動、左側に地蔵の石像があった。そこを越してずいぶん行ったあたりで、ようやく境内らしき雰囲気が出てきた。しかも小屋の中には見たこともない配置で地蔵像が並んでいた。

というのも、右に丈低い小屋があったからである。

「なんだかわからないけど、すごいよ」

みうらさんが声を震わせた。

手前に石板があり、そこに線刻だったか四、五体の地蔵があった。その奥は赤いよだれかけをつけた十一面観音だが、前に一体になった三つの白い童子のごとき地蔵。左には雨宝童子、右には難陀竜王があるがどちらも稚拙なタッチである。そもそも難陀竜王は笠をかぶっていて、村の地蔵扱いなのだった。

長勝寺の小屋に地蔵が集められていたのと同じ感覚なのだろうが、そこにはさらに別の仏まで交じっている。

奇怪といえば、奇怪だった。

独特といえば独特、東北らしいといえば東北らしいかもしれない。ただ、我々の背筋には冷たいものが走った。信仰がよくわからないからだった。自分たちの勝手に想像して生きてきた系統と異なっている。

石段はさらに十数段あった。ほとんど二人とも無言で上へ行った。もう戻るのも変だった。

正面に小さな聖観音堂があった。木の段を上ると、扉にふたつの穴があった。みうらさんはやめた方がいいと言っていたが、私は中をのぞいた。暗くて何も見えなかった。多少の闇でも目が慣れるものだが、堂内はそんなレベルではなかった。真っ暗闇だ。

扉の左に絵で般若心経(はんにゃしんぎょう)をあらわしたものが貼ってあった。文字が読めない人が経を覚えるためのものだった。こんな時代にもまだ文盲の人がいるのだろうか。時がスリップしている感じがした。

「なんで仏教がこんなになっちゃってるんだろう、特に東北で」

みうらさんは先に御堂の段を下りてそう言った。長勝寺では東北の豊かさが伝わっていないのを不思議に思い、今度は何やら死の匂いのする山中の不思議を言っているのだった。私は答えずに歩いた。あたりはぬかるんでいた。泥に足を取られそうになった。

左奥に白い像が突然立っていて、確か経文を広げて誦んでいた。般若心経風誦観音尊と説明が書かれていた。それもずいぶん独自なものだと思われた。観音様には申しわけないが、むしろ新しい像が持つ不気味さがあった。

「気持ちが消えてない感じがするよ」

とみうらさんが私の感覚を察して言った。

「そう、例の個人がね。それが怖い」

二人でくっつきあうようになって右の方へ進むと、ぬかるみの中に馬の像があった。それも赤い布を頭にかぶせてある。それこそが東北の、まさにオシラサマ系の信仰のあり方なのだが、我々はまだそれを知らず、ただただ恐ろしく感じるだけだった。

馬の右側には、奥のお堂に対して大き過ぎる稲荷像があった。その堂の扉にも穴があったと記憶するが、我々はもうのぞく勇気を失っていた。

「うわ———っ！」

みうらさんが叫んだ。もうひとつの社を過ぎた時、背後の斜面にびっしりと小さな聖観音の石像が縦に横に並んで蓮を持っていたからである。叫んだにもかかわらず、みうらさんは引き寄せられるようにぬかるみを小走りになり、近くへ登っていってしまう。

「土着が仏教を呑み込んでる」

みうらさんは私にそう言った。確かにそれは仏教への帰依なのだけれど、どこかで別の信仰形態と結びあい、いや「呑み込まれ」、我々が見たことのないものになっているのだ。その奥底にある土着的な信仰に冷たい雪国の思いの強さ、あまりの静けさを感じた我々は、ほとんど逃げるようにその場を去った。

途中、石段の右側になにがしかの建物があるのは気になったが、訪ねる気にはなれなかった。あとで調べてみると、そこがオシラサマが祀ってある村の寄りあい所のうな場所で、つまり我々は肝心なものを見ずに下りてしまっているのだった。

例の電話ボックスの横の茶屋までたどり着いて、我々はアイスクリームを食べた。その間、みうらさんはさかんに色々なことをしゃべった。宗教について、時代について、豊かさについて、死者の弔い方について、東北と怪獣について……。そしてみうらさんは目の前に立つ杉の木を見上げ、

「この木、すごいな。描きたいな。俺、ゴッホの気持ちがわかるわ」

と言ってようやく黙った。その姿はまるでイタコのようだった。

午後三時前にビジネスホテルに着いた。いい大人がなぜか同室になっていて、温泉付きのドーミーインだったのでよく温まってから部屋でごろごろし、二人とも久渡寺についてスマホで調べ出した。あの馬はなんだったのか、オシラサマはどこに

いたのか、気になることが多過ぎた。

　すると久渡寺は伝応挙の幽霊画で有名だった。心霊スポットの噂があり、あの電話ボックスもまた心霊写真が撮れるという噂で持ち切りになっていた。オシラサマを見逃したことと同時に、久渡寺のそれがきわめて珍しい形のものだったともわかった。

　我々は何も知らずに繊細な空間に入り込み、何ひとつ得ずに戻ってきていた。

　ただひとつプラスなことがあるとすれば、久渡寺のオシラサマにはイタコがつきものなのだそうで、確かにみうらさんは石段下の茶屋でそうなっていたのである。いや、それは決してプラスではないか……。

　ともかく我々は明るく振る舞うことを必要とし、互いに近頃凝っていて打合せもなく両者持ってきていたシックスパッドを腹に着けて、それをやたらに強くブルブル言わせた。　意味もなく体を鍛えるしかなかったのである。

青　森

恐山菩提寺

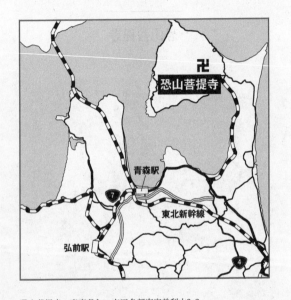

恐山菩提寺　青森県むつ市田名部字宇曽利山3-2

TEL0175-22-3825

バスに揺られて冥界へ

翌九月七日。

私は朝六時に一度起きた。部屋でがさがさと遠慮がちな音がして、みうらさんが風呂に行く用意をしているのがわかった。

「カモン・ベイビー・アメリカって、夢のBGMで鳴ってて起きちゃった」

ささやき声でみうらさんは言い、私はまた寝た。幸い私の夢は静かだった。

ゆっくり湯につかったみうらさんが帰ってきて、私は本格的に目を覚ました。布団の上で上半身を起こした私に向かって、肩にバスタオルを載せているみうらさんは言った。

「ここ、ドリーミンじゃなくてドーミーインなんだね」

朝っぱらから私はゲラゲラ笑った。宿の名前をみうらさんは『ドリーミン』だと思っていたのだ。まるでラブホテルじゃないか。そもそもドーミーインを知らないのだろうか。

カモン・ベイビー・アメリカ
DA PUMPの
「U.S.A.」より。

みうらさんは私が起きたので遠慮せずにテレビをつけた。前日に北海道で大きな地震が起きており、私たちはいたましさに貫かれた。日本全国を天災が襲っていた。なおかつ人災とも言える停電があり、　被災者の苦労は計り知れなかった。

朝七時半、ホテルのマイクロバスで弘前駅へ向かった。地方のみどりの窓口によくあるパターンだが、なぜかおらず、長い列が出来ていた。地方のみどりの窓口に係が一人し臨機応変に対処してくれないのだろう。

雨も降ってきていた。　私たちはコンビニで傘を買い、まず青森駅へ行くと、野辺地というところで乗り換えて下北を目指すことにした。

弘前駅に入ってきた列車は、自分でボタンを押してドアを開ける仕組みになっていた。みうらさんがそれを押してドアを開けたので、私もあとについて車両に乗り込んだ。ぱらぱらと人がいる中で席に座って待っていると、やがて津軽じょんがら節がかなりの音量で聞こえた。

「朝っぱらからなんだろうね？」
とみうらさんに聞くと、
「発車の音じゃないの？」
とのんびりした声が答えた。
「こんな激しい気持ちで出かけるのかね」

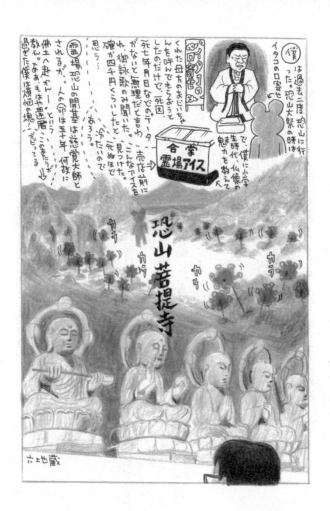

「僕」は過去二度 恐山に行った。恐山大祭の時はイタコの口寄せで、僕は小学生時代仏像の魅力を教えてくれた母方のおじいちゃんを呼んでもらうことにしたのだけど「死亡年月日などのデータがないと無理だと言われ、確か四千円くらいした。

① 売店前にこんなアイスを見つけた。死ぬほど食いたいので…あろう…。

② 恐山の開基は慈覚大師とされるが。人の命は五十年 何故に佛土へ赴かん…という 霊場恐山 ここにありけり 過ぎた僕達煩悩の塊、なおも生き遍暦 だろってる

合掌 霊場アイス

カラ カラ カラ カラ

恐山菩提寺

蔵
地
六

私は誰にともなく言った。気持ちはともかく、列車は動き出した。

私たちはゆるゆると会話を交わし、「恐山って言うけど、山が恐れるんじゃないわけだから恐れろ山が正しいんじゃないか」とかいい加減なことを私が言うと、みうらさんが「地獄を再現してるとなると、こういうものはみんな平安以降になるよね」などと往生要集をもとにした真面目なことを発言したりもした。

九時前には青森に着き、三十分ほど時間をつぶした。みうらさんは途中から早くも昼の弁当の心配を始め、「弁当がないことこそ、俺にとっての"恐れ"だ」とまで言い出した。ホテルで朝食をすませていたのに、である。

ようやく野辺地へ向かう列車が出てからも、特にやることがなかった。仕方なく私たちは前に座っているおじさん三人の年齢当てを始め、頭の中で左から若い順に並べる作業に熱中した。途中、浅虫温泉を通れば「浅虫」の語源をスマホで調べ、下北で最終的にバスに乗る時間を調べてその乗り換えが九分しかな

往生要集　平安中期の仏教書。三巻十章からなる。極楽浄土に往生するためには、念仏の実践が最も重要であることを示した書。

いのにビビり、みうらさんは早くもロッカー用の小銭を手の中に用意した。

やがて、背後に海が見えてきた。みうらさんは左手の甲を差し出し、自分たちがど

この湾に沿って走っているか教えてくれた。しかし、それで海の景色に没頭するかと

思いきや、いまや四人に増えた前の席の人々（一人は三十代前半くらいの女性）を仏

像に例えると何になるかの小声の議論に私たちは集中した。順番は忘れたが、鬼子母

神、韋駄天、薬師如来、誰かわからないが上人という結果だった。

陸奥横浜駅を過ぎる頃、目の前に風力発電の塔が幾つも建ち、羽根をゆっくり回す

のがわかった。列車は点々と続く人家の間を行く。そこは原子力発電関連施設の集合

エリアであり、過疎に悩まされている場所でもあった。

そろそろ下北に着くという時間になると、雲間から陽光がもれてきた。みうらさん

はそんな時になって、首をがくんと垂れて眠り始めた。私は降り損ねないように注意

を続けた。

駅に到着した途端、何度も二人でシミュレートしていた通り、私は食べもしなかっ

た弁当を持ってバス乗り場へ急いだ。その間に、みうらさんはこぢんまりしたロッカ

ーの前へ行った。そこで面倒なトランクは預けてくるはずが、みうらさんは苦笑いを

しながらバスの近くに来た。

「大きめのロッカー、全部埋まってるよ」

「ああ、恐山にあるといいんだけどね」

「うん」

あきらめ顔であった。なぜならみうらさんは二度も恐山へ行ったことがあり、様子をよく知っているからだった。ロッカーがあるとは思えないらしいのだ。

ともかくトランクは持っていくしかなかった。左右の先頭の席に座った私たちと荷物、そして十数人のお客さんを乗せてバスは走り出した。走り出してすぐ、みうらさんはなぜだかあの個包装のホタテをひとつポケットから出して、無言で私に渡した。みうらさんはいいかと突然言われている気もしたし、荷物のこと心配かけてごめんねと言われている気もした。なんにせよ私も無言でうなずき、個包装をむいてホタテを口に放り込んだ。

曇り空の住宅街を抜けてゆき、念仏車というバス停に気づく頃、バスの中では恐山についての説明が放送で淡々と開始された。すでにみうらさんが何度も私に教えてくれていた不思議なしゃべりだった。みうらさんは「あれこそ『想像ラジオ』なんだよ」と言っていた。死者がしゃべるという設定の私の小説である。

女性の声の放送は恐山の歴史、信仰、念仏をご詠歌を交えながら、バス停ごとに語った。しばらくして山の中に入ったバス内では、むしろご詠歌の方が多くなり、ふとバスそれ自体が冥界へ運ばれている気がした。道路脇には白いほっかむりと赤いよだれかけ

をした地蔵が立ち、どこかまだ見ぬオシラサマを思わせた。途中、バスが止まったのは竹の先から湧き水が出ている場所で、降りたのは私たちを入れて数人。そこで口をすすぎ、冷たい水で喉をうるおすと、生の世界に別れを告げているような気分になった。

再びバスに乗って移動すれば、すぐ次が恐山ということになる。車内放送では地獄で子供が石を積むが、すべて崩されてしまうという話が始まっていた。そこにつくご詠歌はかなり嗄れた声の名人級の歌唱で、「ひとつ積んでは母のため 三つ積んではふるさどの」と寂しく泣かせにかかる。坊主頭のバスの運転手さん自体、おそらく僧侶なのだろうと私は思った。もはやそれは死への乗り物なのだった。

左手に静かな池が広がった。老婆と男の像があった。赤い太鼓橋があり、バスはゆっくりと速度を落として走った。地獄絵の世界は始まっていた。

砂利を敷きつめた広い駐車場が目の前に広がり、大きめの六地蔵座像が横一列に並んでいた。バスを降りて、灰色の柱が二本立つのを通り過ぎると、右側のみやげ物屋にローソクと風車が売られていた。子供をなくした人が買うものだ。あの世の子供を遊ばせたい一心で。

その店でみうらさんはすぐに声をかけられ、サインを頼まれた。地獄での人気は現世のそれをはるかにしのぐものだった。おかげでということもなかろうが、食堂でト

ランクを預かってもらえた。親切な女性は小上がりの右手の押し入れの中に荷物を入れた。手ぶらになったみうらさんはすべての心配をなくした。腹が減ったら持ち歩いている弁当を食べればいいのだ。

ただしひとつだけ、下北のバス停ですでに私たちは、入山しても一時間ほどしかここにいられないと計算していた。バスの時間の関係で、それ以上いると二時間半後にしか私たちは外に出られないのだ。

ということで、入山料を払って門をくぐり、さらに立派な門をくぐって恐山を体験しようとする私たちの足は常に小走りだった。

左右に地蔵がおり、火山性の山から噴き出したガレキと風車があって、特に風車はカモメのように鳴っていた。左のお堂に釈迦如来像があった。

左右に掘っ立て小屋があり、それが男風呂女風呂に分かれているのも不思議だった。死の世界に来て身を清めるのみならず、治らぬ病から癒えるためのものだろう。それが本堂より前にあるというのも想像外だった。どこか隠れた奥にありがちなものだから。

正面本堂の本尊はこれまた地蔵であろうが、見えなかった。しかしいつものような不満は私たちになかった。むしろ見えない方がいいとさえ私は思った。

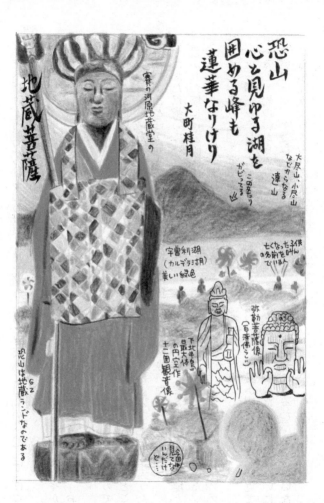

恐山
心と見ゆる湖を
囲める峰も
蓮華なりけり

大町桂月

地蔵菩薩

賽の河原地蔵堂の

大尽山、小尽山
などからなる
連山

宇曽利湖
（カルデラ湖）
美い緑色

亡くなった子供
の名前を叫ん
でいる人

弥勒菩薩像
（百済仏ここ）

下北半島
最大体
の円空作
十一面観音像

恐山は地蔵ランドなのである

全国に
見えてない
いただけ
ど…‥

G2

左へ折れ、奇岩だらけの山の世界へ足を踏み入れた。灰色と白しかない、ぼこぼことアンバランスに盛り上がった地形の中へ。

途中に不規則な石段があった。木の根がむき出していた。時につつじが慎ましやかに咲いていた。それ以外、生命の感覚がなかった。不動立像はお堂もなしに立ち、お前立ちの不動は座っていた。

時々、石の上に小石が積まれている。亡くなった子供のかわりに親兄弟が積むのであろう。空の広い無音のエリアに、喪失と悼みが確実に満ちていた。そのところどころの足元から今も煙がかすかに上がり、温泉がしみ出していた。いつもなら「入りたいね」などと言うものだが、その熱い湯は地獄で人を責めさいなむものだった。

ただただ歩いていると、やがて大師堂という立て看板が見えてきた。空風火水地と書かれた塔には大師説法の地とあった。てっぺんに黒いカラスが一羽とまっていた。少年兵のような像があり、下の方に「心」と書かれていた。カメラを向けるとアブがぶんぶんうなって邪魔をする。

と一瞬、みうらさんの姿を見失っているのに気づいた。心臓が抜けたような感覚でいると、岩の陰からみうらさんの背中が出てきた。曲がりくねった道を我々は互いに急いでいた。どちらが先に死ぬのかわからないが確実に別れはあるだろう、と思いながら私はみうらさんのあとを追った。

そういう悲しさ、恐れを隠さないでいい場所がここ恐山なのだと私は胸から腹へ納得が広がるのを感じた。しかもみんなが金銭を出し合ってこういう場所を作ったという意味では、今でいうクラウドファンディングのようなものだった。人にはそれが必要だった。居ても立ってもいられない焦燥があった。それを慈覚大師円仁がすくい上げたと伝わるが、もし大師でなくともいずれどこかにこのような死しかない場所は形成されたのではないか。

六角堂のような地蔵堂に私たちの足は向かった。その途中、水の中に水子地蔵がずらりと並んでいるのが突然わかり、風車が泣いていたのだが、どういう音響効果か少し遠ざかるだけで音は耳から消えて行った。

扉を開けて地蔵堂に入ると、体の細い地蔵立像があり、右手に錫杖を持ち、錦の袋を首から下げ、頭巾をかぶっていた。その左右に老若男女のあらゆる衣服がかかっていた。人々はここへ死者に会いに来て、その死者に着せたいものを置いていった。それは死者とのつながりを強く求めることでもあり、死者と切り離されるための儀式なのかもしれなかった。

敷地の左奥まで行けば、そこは白く細かい砂が広がる池であった。風はないでいて、水面は鏡のようだ。ごく小さな小屋があり、壁はなく、ただ木のベンチがしつらえられている。近づくと池の水がエメラルドグリーンに見えた。さすがに地獄だけでは辛

過ぎて、現代の人がリゾートのような安らぎを作り出したのかもしれない。

「ここで、前はおばさんが叫んでたんだよ。子供の名前だと思うんだけど」

みうらさんがこちらを見ずに言った。

楽園のような砂浜の上で、その母親は胸のちぎれるような思いをしていたのだろうと思うと、私たちも祈りたい気持ちになった。

時計を見ると、あと二十分で帰りのバスが出てしまう。我々は急いで帰り道を行き、五智山展望台の方へは行かず、池の向こうにそびえる釜臥山を見ては「山、すげえ」

「山、ガビった」と繰り返した。

食堂に戻ってトランクを出し、みやげ物屋に行くと、沖縄訛りのおばちゃんがさんにみうらさんに話しかけた。そのうち、関西訛りの僧侶までみうらさんに気づき、私に気づいた。

「十一面ですか?」

と我々よりずっと若いお坊さんは言った。

なんにも調べていない我々は首をかしげて、

「いや……」

と言った。

沖縄訛りのおばちゃんが横から、

「写真ありますよ」

と大声で言い、雑誌の切り抜きを出してきた。

「円空仏じゃないですか！」

と私は言った。みうらさんもつぶやく。

「俺、三回目なのに知らなかった……」

だがしかし、もし円空仏を見てしまえば一時間半ほどを暗くなる恐山で過ごすことになる。それを私たちは互いに無言で〝恐れ〟た。

あとから他のルートで情報が入り、もう一体、見ないわけにはいかない仏像がおわすことを我々は知ったのだが、時すでに遅し。

道草を自由にする我々は、もはや本道であるはずの仏像さえまともに見ることなく、ただただ死の世界を抜け出ようとして、止めるお二人を振り切るように満員のバスに乗り込み、あの細い山道をふらふらと帰るのであった。

中　国

四川省

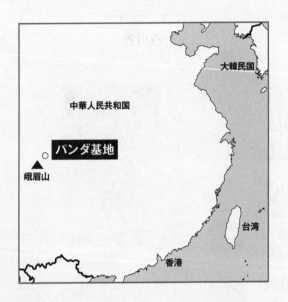

本場を味わいたい

恐山でちっとも仏像を見ないというていたらくのまま、『道草篇』が終わってもよかった。

だが青森の列車の中でだったか、他の仕事で二人が一緒の時だったか、大分で峨眉山に夢中になったことを我々は何度も口にした。そして口にしているうちに、本家中国の峨眉山はどんなところだろうか、よほど山が〝ガビってる〟んじゃないかと、我々の勝手な憧れは強くなりまさったのである。

それでこの連載の編集者に連絡して「自前でいいから峨眉山ツアーに参加してくる」「その分、連載は延びるが峨眉山を見ないで終わることはあり得ない」と宣言した。

みうらさんは肩を痛めていたので、飛行機もエコノミーというわけにはいかなかった。それで我々はビジネスクラスを選んだ。すべての山岳信仰の謎を解く峨眉山へ行けるのだから、そんなのは安いものだと我々はショートメールでお互いを励ましました。

それで十一月二十日、朝六時前の日暮里駅で、我々は同じスカイライナーを待ち、午前中の中国国際航空で成都双流国際空港へ向かうこととなったのである。日暮里の

ホームでも、成田空港でも、我々は峨眉山への一方的な思い込みを吐露しあった。

「みやげ物屋に峨眉山の掛け軸があるはずだ」

「だったらスノードームもあるだろう」

「杖や数珠は当たり前だし、冷マ（冷蔵庫マグネット）も大流行だろう」

「ひょっとしたら山の形のシフォンケーキもあるんじゃないか。もちろん買うけど賞味期限は大丈夫だろうか」

「日本からなくなった昭和のテイストが、中国にはまだあるはずだ。ゴム蛇のおもちゃとかは基本中の基本として」

「と同時に、峨眉山フライパンとか、もうみやげの概念を超えてくるかも」

「底に峨眉山って刷ってあって、名前のとこだけ焦げるやつね」

ものすごい勢いで我々は夢を広げた。

ついに、みうらさんはこう言ったものだ。

「もうガビ全体にフォーリンラブだから、俺ちょっとヤバイ

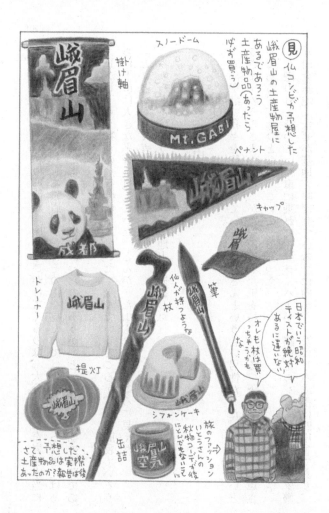

よ」

　ただし、会話中に私の理性に時おり呼びかけてくるのは〝大分で見た奇岩は本当に峨眉山だったのか。むしろ峨眉山からよその山を見たのではないか。さらに言えばあれは文殊仙寺の山号に過ぎず、山自体あったのだろうか〟という当たり前の疑問であった。

　しかし、もう我々の飛行機は飛んでいた。飛んでいるどころか、数時間寝ているうちに下には大きな平野が見えていた。とんがった山もところどころに見えた。

「とりとめもなくガビってるなあ」

　みうらさんはそう言ってスマホで地上を撮影した。

パンダに夢中

　成都空港で我々を待ち受けていたのは付さんという若い男性だった。なぜか「いとうさま　みうらさま」とひらがなを印刷した紙を持っている。下の名前は軍、付軍さんである。実にひとなつっこいやつであった。

　空港の外で待っていた車に乗れば、ドライバーが一路成都のジャイアントパンダ繁殖研究基地（なぜか基地と呼ばれている）に向かう。なにしろ成都は四川省であり、

パンダ成育地区として有名で、我々は二泊三日のスケジュールの一日目を思いっきりパンダ見物にさいていたのである。あんなに峨眉山にフォーリンラブだったのに。

我々が行くのは市立のパンダ基地だが、他にも省立があり、旅游局という観光組織が直営するパンダハウスもあるそうだ。さすがにすさまじい発展を遂げつつある中国だから、付さんの話にも誇らしげな調子が素直に出る。

パンダの多さだけでなく、今どれだけの公共工事が同時に進んでいるか、その工事の速さが信じられないほどなのだと付さんは話した。話せば話すほど、声が次長課長の河本に似ていた。お前に食わせるタンメンはねえ、と言われている気がした。

ただ、みうらさんが聞き出したところによると、付さんはいしだ壱成に似ていると言われるそうだった。実際、爽やかな髪形で目などくりくりしている。いしだ壱成の顔から河本準一の声がしていると考えてもらうといい。

一時間ほど行くと、その施設があった。きれいな入り口である。まるでディズニーランドのように磁気チケットをゲートに入れて中に入るシステムだ。周囲にはアベックが行き交っていた。しかし助かることに、中国ではまだまだ地方の人が都会に遊びに来るため、中年の男同士も多く、そこは日本の現在の観光事情とは違って見仏人が変に目立つこともなかった。

竹林を再現した回廊のようなところを歩く。時おりエコカーが走り、客を移動させ

る。その先にやがて人ごみが見えた。

「わ、いる」

意外なことにみうらさんが小走りになった。いわゆる動物園の造りがあって、しかし中は樹木と遊具で楽しげである。そこに三頭ばかりパンダがいた。あくびをしたり、木に登っては落ちたりする。

その近くのゾーンには今年生まれたばかりというパンダの子供がいて、カゴの中に入って頭だけ出していた。それがもぞもぞ動き続けるのでじっと見ていると、カゴの底にもう一頭赤ちゃんパンダがいるのだった。

少し歩けばまたパンダ、施設があればそこにパンダ、あるいは少し広い林のような場所にはレッサーパンダの放し飼いと、実に驚くべきパンダ率であった。

やがて『月の産室』「太陽の産室」という施設に来た。そこがどうやら生まれたパンダを見せながら育てる場所らしかった。施設内は広く、中の一室ではサッシをはめた窓際の腰の高さあたりの台に小さなパンダがよじのぼって寝ており、つまり目の前のほとんど触れられそうなサッシ一枚向こうに子パンダの背中があった。

「こんなの珍しいよ」

と付さんは盛り上げのためなのか、本当なのか、何度もそう言った。写真を撮っていたからたぶん本当なのだろう。

驚くべきことに、歩いているうちに瀟洒な建物に入り込んでおり、中のソファに若い中国人女子がオシャレをして座っていた。パンダを見過ぎていて人間の存在にびっくりしていると、そこは公衆トイレでソファは待合所のように使われているのだという。

習近平は数年前から『トイレ革命』の号令を全国にかけているそうで、その一環として市立パンダ基地のトイレは「五つ星ホテルのトイレよりきれい」(付さん談)で、点字もあちこちにあり、スロープもあって完全なバリアフリーであった。

施設内エコカーのみならず、公共の名所のような場所周辺もエコカーしか走れないことを付さんから聞いた。環境保全へと中国は大きく舵を切っていた。バリアフリーという福祉保策にも気を遣い、これはすごい速度で日本を追い越しているというのが率直な我々の感想だった。

産室を出ても、まだまだ動物園系のオープンな施設が続いた。それぞれにパンダがいて、最終的には群れを作らないパンダの個体が一頭ずつドデンと寝ている場所が並んだ。いわば中年以降のパンダが余生を過ごすような場所であった。

「かわいいなー」

みうらさんは信じられないほど素直にパンダを誉め、それぞれの施設の前で長く時を過ごした。

「孫のかわいさだろうね、これは」

そう言うかと思えば、幼児のパンダにこんなことも言った。

「あれはゼンマイで動いてるな」

ゼンマイかロボット技術か、いちいち判定し始めた頃に、科学的にパンダを紹介しているいかにも中国らしいリアリズムたっぷりの施設があった。中にはペニスと女性器のホルマリン漬け、糞の量を実際のもので示した展示などがあり、我々はその現実によってパンダへのほんわかした夢みたいなものをすべて洗い流された。

さてみやげを見たが、どの店でも同じようなぬいぐるみが主体で、スノードームもなければ掛け軸もシフォンケーキもなかった。

「ま、峨眉山じゃないからね」

みうらさんはまだそんなことを言っていた。パンダでみやげが多様化していないなら、峨眉山ではなおさらではないかと私は思ったが、もちろん黙っていた。

せっかくだからパンダを見たけれど、旅の第一義が峨眉山であることをみうらさんが思い出してくれたからである。

異国の温泉街へ

暗くなり始めた夕方五時半、車はついにその峨眉山市へと出発した。着いたのは夜八時だから二時間半を費やしたわけである。

我々の予想を裏切って、峨眉山市自体はネオンがピカピカ光る大都会であった。スタバがあり、ウォルマートがあり、マックがあり、大きなホテルやレストランが幅広い道路の脇に並んでいる。

「自然部門でも文化部門でも、峨眉山は世界遺産ですよ。そうなる前からも峨眉山のおかげでまわりはみんな栄えてきました」

ドライバーの横で河本の声がした。

しばし大都会を車は行き、そこから温泉街のような場所へ抜ける。

さて、本当の峨眉山はどんな山であったのか。

それはこの夜、言葉も伝わらない二人が外の温泉施設みたいなものに潜入し、着替えている途中でカギをロッカーに入れたまま閉めてしまったり、買った海パン（ぶろ）みたいなものをはいてあちこちにある露天風呂を経めぐり、どこへ行っても若者たちのレジャーのお邪魔になってすごすごと移動したりした翌日からの話である。

なんと『見仏記』の歴史で初めて、まるまる一回、仏像が一体も出てこないのが今回であった。パンダの情報しかない。

まさに『道草篇』の神髄がここにある。

いや、そんな神髄はなくていい。

中　国

四川省　接引寺・華厳寺

絵を描いてようやく気付いたけど、峨眉山って象に似てる。だから普賢菩薩なワケね。

←象

雲海を進む象

見仏記

峨眉山

文　いとう せいこう
え　みうら じゅん

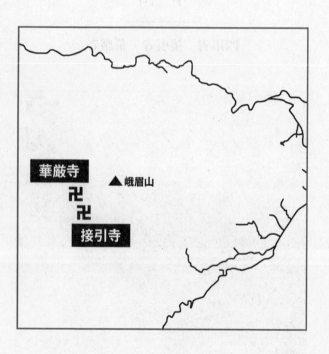

進化する中国の観光地

さて、翌日二十一日、我々は同室で朝六時に目を覚ました。外では雨が降っていた。食事は七時からと聞いていたので、のろのろと準備をする。みうらさんは私のその姿を後ろから見ていて、

「いとうさん、それ寒くない?」

と言った。Tシャツとトレーナー、その上に薄手のジャンパーといういでたちだった。

「ああ、ありがとう」

「俺、ヒートテック下着を何枚も持ってきてるから、一枚着なよ」

そもそも二泊三日の旅でなぜヒートテック下着を何枚も持ってきているのか謎だったし、成田空港でも無印良品のダウンマフラーを買わされていた私だったが、みうらさんが親切になった時はいくら抵抗しても無駄だと知っていたので、私はジャンパーとトレーナーを脱いでみうらさんのヒートテックを着た。

なんとそれが私の命を救うのだが、それは、またあとの話だ。

少し時間が余ったのでテレビリモコンと格闘し、ようやく放送を見ると新喜劇みた

いなお笑いで、みうらさんは食らいつくようにモニターに近づいて写真さえ撮った。

ようやく七時を過ぎたので指定された建物へ行ってみると、百人を超える宿泊客がいて食器の音を立てていた。バイキング形式なので男性も女性も皿にあれやこれやを大盛りにする。

付さんとフロントで落ち合ってチェックアウトをし、大きな荷物を車に預けた我々は、歩いてバス停へ移動した。

そのバス停自体がモダンな建物だった。窓口には付さんが並び、チケットを渡されてパスポートを出すように言われる。飛行機に乗る時のようなチェックを受けると、手荷物のX線チェックもされ、さらにまたセキュリティチェックのゲートをくぐる。

驚いたのはほぼ最後という所で、ゲートを通る際にデジタルシステムで顔写真を撮られることで、それがチケット情報と紐づいて、帰りまで出入りを把握されるのだった。

すさまじい勢いで中国の観光地は進化しているのだ。

「さすがに世界遺産ともなると、テロ防止対策が厳しいね」

観光ガイドゆえに別の通路を通り抜けた付さんにみうらさんが言うと、答えが意外だった。

「というよりも、峨眉山（がびさん）の近くに住んでる人たちをタダで入らせないためですよ。登録もなしでタクシーを出したりガイドをしたりします」

なるほど、国の風紀を守るためにそこまでのシステムを組む
のが中国であろうかと、我々は納得もした。

走り出したバスは電気自動車、つまりエコカーだった。しば
らく行ったある場所からは、エコカー以外の自動車の乗り入れ
が規制されており、おかげで数年の間に付近の空気がみるみる
きれいになったらしい。これに関しては、いつまでも中国を公
害大国とは言っていられないと思った。いったん環境保全とな
るとその速度と規模が違うのだ。

バスが二時間ほど秋の山あいを行く間に、我々は付さんに奥
さんがいること、写真を見るときれいな人であること、どんな
出会いだったか、どんなマンガや映画が好きかとインタビュー
責めで知識を得た。

付さん自身は石原さとみが大好きだったが、ドラマ『高嶺の
花』では石原さとみのキスシーンが気に入らず、以降見ていな
いと憤然として言った。まずみうらさんが答えた。

「そうかあ、そのキスしたやつが俺の友達の峯田くんなんだけ
どね」

峯田くん　峯田和伸。
ミュージシャン、俳優。
銀杏 BOYZ のメンバ
ーとして活動中。

それから俺が言った。

「演出の大塚さんは俺の古くからの知りあいなんだけどさ」

そこまでプレッシャーをかけても、付さんのの嫉妬はおさまらなかった。もう見ない

と言い張る付さんに、ついに我々は“そんなに好きだということを奥さんに言うがい

いか?”と最後通牒を突きつけ、付さんから「すみませんでした」のひとことを得た。

いざ、峨眉山へ

峨眉山のふもとに着いたのが九時四十五分。すでにその三十分ほど前から、あたり

には雪が降っていた。したがって降りた途端に四方は雪景色である。

他のバスからも中国人観光客がごっそり降りてきて、雪山用の靴グッズ(スパイク

を紐で結ぶもの、あるいは筒状になったソックスのようなものの二種類)に群がった。

確かにスニーカーではつるつるして滑ってしまう。それで我々も血相を変えて売り子

に迫った。

ソックスが二十元、さらにみるみる冷たくなっていく指先に驚いて三十元の手袋を

我々は買った。ソックスをはいてみると、これが信じられないほどよく雪との摩擦を

生じさせ、道に貼り付いた。

さて、そこから四十分ほどが山道だった。石段を徒歩で上がってゆくのだが、どうも普段ならその道から見える山々の風景が素晴らしいらしかった。これは帰国後に二人で知人に聞いたのだけれど、靄に煙る様子はまさに山水画そのものなのだという。そういうやつを見て「ガビった！」と言いたかったはずの我々は、ただひたすらに白い周囲を見て体を震わせるばかりだった。

名物の猿も寒さで出てこない。付さんによると「今日の猿は欠勤！」とのことだった。それを責める気もなかった。雪は降り止まず、上へ上がれば上がるほど風が吹いたからだ。

しかもあの、一時は〝大発明〟と称賛されたソックスの底に、どういう化学変化か氷の玉が付いた。玉は玉同士でつながり、みうらさんなど野球ボールくらいの氷の玉を片方の足にひっつけて、がっくんがっくん歩いていた。その上、ソックスはあまりの摩擦で脱げ始めた。何段かに一度、それをはき直さねばならない。くじけそうになる度に、道の片側にあるみやげ物屋に目をやった。想像ではスノードームがあり、シフォンケーキがあり、峨眉山フライパンが売られているはずだった。だが現実には耳かきみたいなものや蒸した芋、子供用の手袋やタイでも買ったことのある猿のぬいぐるみばかりがあった。心は折れ、体は冷えた。そういえばふもとの地図でみうらさんが確認した手先が冷たくなって痛くなった。

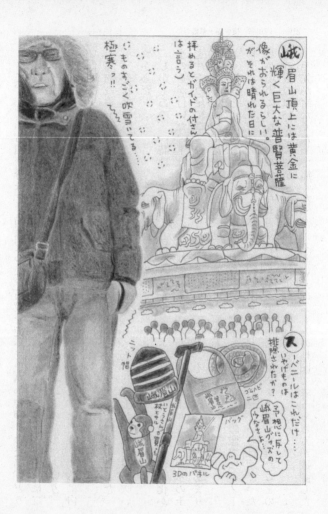

峨

眉山頂上には黄金に輝く巨大な普賢菩薩像がおられるらしい。（が、それは晴れた日に拝めるとガイドの付き人は言う）

いものすごく吹雪いてる……極寒ッ!!

スーベニールはこれだけ……いやげものは排除されたが？予想に反してグッズの峨眉山グッズのなさよ……。

トイレ横

峨眉山

ゴムヘビ一匹

峨眉山バッグ

これ、どうやって？材木材キャラ、買った

峨眉山

3Dのパネル

峨眉山極寒ッ!!

情報では、峨眉山の頂上は標高三千メートルを超えていた。かなりの山だ。実際に雪の向こうでみうらさんは言った。

「酸素が薄いの、俺だけ?」

言われれば肺に入ってくる酸素量が少なかった。大変なことだ。

付さんが石段コースを離れて、ぐるりと回るが傾斜だけがあるコースを途中で選んだ。足に玉は出来にくくなったが、道は雪で真っ白。周囲の木々も白く、下手をすると自分たちを見失いそうだった。

おまけにみうらさんのスマホが低温のために動かなくなった。画面は真っ黒である。

「もう連絡が取れないよ」

みうらさんがそう言った。言いながらスマホの裏側に使い捨てカイロを貼っている。

人間は窮すると何を思いつくかわからない。

もし私が成田空港でマフラーを買わず、朝の部屋でみうらさんのヒートテック下着を借りなかったら。そう思うと今でもぞっとする。

避難した先に布袋尊

白い道をしばらく淡々と歩き続けると、ようやく接引寺と書かれた額のある渋い朱

色を主体とした建物が現れた。寺だったものの一部が今では喫茶店だった。他の観光客は見向きもしないでさらに上へと行くが、我々はもうぼろぼろだった。お茶を飲み、お菓子を買ってむさぼる。

外にはコンクリートの板を数枚ずつ担いで運ぶ労働者がいた。雪の中で彼らは唯一、昔の中国人だった。今の中国人は貸しダウンジャケットなど着て、どんどん上へ進む。喫茶店に三十分ほどいて生命力を向上させた我々は、さすが見仏人、接引寺に何かないかとソックスの底を滑らせながら隣の部屋へ行ってみた。

「うお！」

みうらさんが叫んだ。そこにあるのは人よりも大きな布袋尊だった。金色で唇を開き、その中は歯と赤い口腔。体の前にも赤い布をまとっている。

「いやー、いきなり布袋か」

やっと仏像に出会った二人がそう言っていると、付さんが教えてくれた。

「弥勒（みろく）が布袋になるんですよ。だから中国では布袋が偉い仏様です」

なるほど、そういう位の順番だったのかと我々は寒さで鼻水を垂らしながら感心した。となると七福神信仰はかなり偉さのデコボコした神々への敬いになる。だがそのへんのことを考える力は我々になかった。

少し行くと、ロープウェイ乗り場。

ここでも荷物検査があり、人もゲートをくぐった。

「こっちはほんとにテロ対策ですよ」

付さんがそう言う。

慣れた感じで我々はチケットを機械に入れ、顔認証して先へ進んだ。

なんとロープウェイは百人乗りである。そこへすさまじい勢いで人が乗る。なぜか

ぼんやりしていた我々が先頭側に立つことになった。とにかく周囲はみんなうるさい。

「これが中国です」

付さんが真顔でそう言った。

「たくさん人がいますから、競争になる」

その中国の人たちの群れを乗せて、ロープウェイはまったく揺れずに動き出した。

百人は空中を飛び、下の松などに樹氷が出来ているのに見ほれる。ぐんぐんと車両は

上がった。

ようやく見仏記の気分に

降りてからは、吹雪に近かった。

歩いていくしか見えない。

「本当はここから普賢菩薩が見えるんだけど」

付さんが指さす方向へ我々は行軍した。

ふいに長い階段の正面に出た。左右に点々と白象の像があり、その上に金輪と杓のような普賢の持ち物が据えられていた。段の遠い上へ視線を向けていくと、白い霧の中にかすかに金色がにじんでいた。それが巨大な普賢菩薩像と思われた。写真では頭の上に頭が飛び出ており、さらにその上にも頭がある。しかしそんな上まで見えるはずもない。

真下まで来た時が一番寒かった。風が吹きつけるのに、なぜか眼前の白い霧は晴れない。ほんのたまに幻のように金色の象が見えた。普賢菩薩を乗せている象より上は、白い雪のベールの向こうに幻のように埋没していた。

灯籠を模したようなガラス容器が正面に並んでいた。普賢の中に入ると釈迦立像があり、お前立ちの座像があった。丸い空間にはぐるりと、左手に降魔印を組んだ釈迦像。ともかくすべてが新しい。

我々はしばし寒気から逃れ、微笑みさえ取り戻して釈迦立像を見た。美しいフォルムの溶けるがごとき仏像であった。

「いいよー、いいよー」

みうらさんはすっかりいつものみうらさんを取り戻し、自分に言い聞かせるように

何度もその誉め言葉を口にした。私の口からも出る。

「いいよ—」

金色の仏像はチャーミングな目をした美男子に見えた。お前立ちはタイから勧請したのであろう釈迦で、右手を下ろして降魔印を組んでいる。左手には杯らしきものがあった。

ようやく見仏記の気分になって仏像へ合掌をした我々は、再び恐ろしい外へ出た。振り仰げば雪をまとった象が見え、普賢菩薩の杓を持った右手だけがようやく見えた。それだけで十分な気がした。本来、仏像はこのくらい幻想の中にいてくれていいのだ。

巨大な菩薩像の背後に金寺、銀寺というものがあった。金の方には華厳寺という正式名があった。寒さから逃れるようにまた中に入ると、釈迦の座像があった。本尊釈迦は体の正面で印を組む。右に細い巻物を持つ文殊菩薩、左に緑色の杓を持つ普賢菩薩。

三尊の前にはマットがあり、傾斜したクッションがあった。マットに膝をついた信者はクッションへと頭をつける。

「日本もこれ置けばいいのに。五体投地セット」

みうらさんも寒さの苦行を経て、信者側の気持ちになっている。

だが、ソックスの底に氷の玉をつけているため、つるつると滑る時があった。みうらさんは言った。

「羽生の、ほら、ソルトだかサルトだか」

「サルコウね」

「みうらのも出るよ」

さらに背後の堂まで行って中に入る。

中央に金ピカでとろけるような普賢。唇だけが赤く、髪をアップにし、蓮のようなものを持っている。象は胴が短い体型でちょっと豚めく。

もっと見ていたかったが、足元の氷を持ち込むなと係員のおじさんが怒っていたので外に出た。

近くの低い石塀の向こうに大きなリスが何匹もいた。クラッカーなどを与えられて集まっているらしい。その姿もパンダなみにゆっくり眺めたかったが、体がもたなかった。

我々は急いでロープウェイ乗り場へと向かう石段を下りた。

途中、みうらさんが小声で言った。

「俺もみうらだけど、これは三浦雄一郎の方の仕事だね」

五体投地セット

そしてロープウェイに乗るとこうも言った。

「雪山遭難のパニック映画、俺大好きで全部観てきたんだけどさ、あれは他人事だったからだよ」

ということで、ふもとまでなんとか下りてきてごはんをたらふく食べ、報国寺行きのバスに酒臭い中国のおじさんたちと共に乗った我々は、生きている喜びの中で外のモノクロの世界を見つめ、やがて遠くに雪のかかっていない緑色の山肌を発見して緊張を解いた。

したがって峨眉山のガビり具合を我々はひとつも見ていないわけだが、心は十二分にガビったのだとだけ書いておきたい。

中国

四川省　報国寺

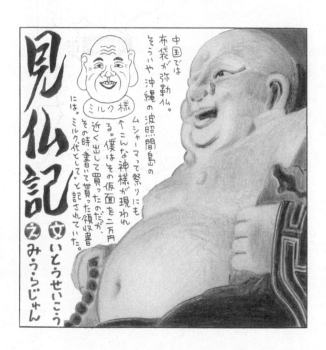

見仏記

文　いとうせいこう

え　みうらじゅん

中国では布袋が弥勒仏。そういや沖縄の波照間島のムシャーマって祭りにも←こんな神様が現われる。僕はその仮面を二万円近く出して買ったのだが、その時、書いて貰った領収書には、ミルク代として。と記されていた。

ミルク様

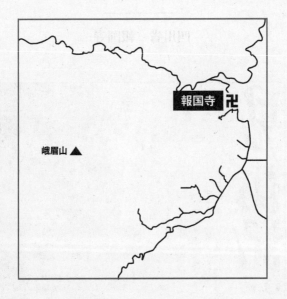

報国寺 卍

峨眉山 ▲

絢爛な仏たちに大満足

気づいてみれば、バスはホテルのあった街に帰ってきていた。雪どころかあたりにはさんさんと光が射していた。

大きなバス停で降りた我々は歩いて報国寺へ向かう。すぐにモダンな郵便局が見え、峨眉山と彫られた巨大な石碑を右折すれば石段があった。

そこを上がりながらみうらさんが言った。

「こんな石段、なんともねえな。雪がないんじゃ物足りねえや」

まるで孫悟空のような口ぶりであった。観音様が聞いていたら、頭の輪っかが締まったことだろう。

我々は美しい公園の中に入っていって、川や竹林の間にある峨眉山博物館の横を通りすぎる。そのうねる道を抜けると、先に大きな広場が広がっていた。向こう側に

孫悟空

黒を基調として見える報国寺があった。

近づくと門があり、両脇に獅子のブロンズ像があった。寺院自体の甍はピンと上が
りきっており、最も上に白い鳩の作り物が乗っていた。

門をくぐるといきなり左右に二体ずつ、どうやら四天王らしき像が立っていた。こ
れが実に躍動的なポーズで、表面のてかり具合からすると漆でコーティングされてお
り、大きな工芸品めいて見えた。それが刀を持ったり琵琶を持ったりしつつ鬼を踏ん
でいる。顔色は緑や黒、赤に塗り分けられ、胴を締めるがごとく着られた甲冑には金
で目の細かい格子が描かれていて、日本で兜跋毘沙門天が装着している防具によく似
ていた。

幅のある門を通り抜けると、中央に長四角の空間があり、それを囲むように各建造
物があった。どれもくすんだ灰色の瓦をびっしり乗せている。ふと振り向けば、門の
裏側にガラスがはめてあって、中に韋駄天がいた。金、青、赤と装飾は派手で、胸に
さげた鐘が湾曲したステンレスか何かで出来ていてあたりの景色を映し込んでいる。

正面のお堂に入ると、そこにはリアルな人間像めいた布袋がいた。上部の額にも布
袋と書いてある。気づけば如意輪観音のような立て膝をしていて、布袋と同系統なの
だとわかった。皺だらけで赤い口腔を見せて笑っている。それはまさしく平安と富を
アピールしていた。

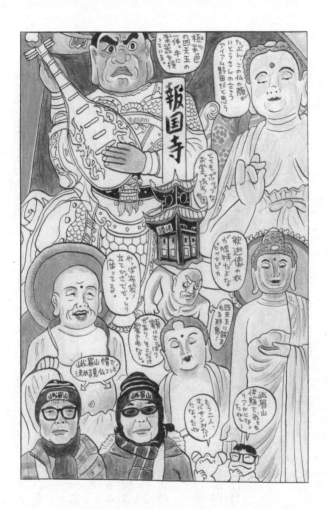

さらに奥の建物には釈迦座像。しかしこれが鬼ヶ島というお笑いトリオの、アイアム野田にそっくりで額まではげあがり、おちょぼ口で胴は長くそこに腹帯をしている。

左右の小さな厨子に普賢、文殊。壁には十六羅漢が控えていた。

どこまで奥があるのか、抜けると七佛宝殿という建物があり、中に横並びになった仏像が見えた。迦葉、毘舎浮佛などと説明が書かれていて釈迦以前の仏たちである。

中央の釈迦以外は額にでっぱりがあり、そこだけ青い髪の毛がない。日本では悟ると頭頂部が盛り上がるとされるが、中国では同時に額がそうなるらしい。だがなぜ釈迦がそうでないのかはわからなかった。

裏側に回ると壁絵が美しく、宝瓶から霊水を落とす観音の周囲でたくさんの諸仏が見得を切っていた。

まだ奥があって普賢殿。宝冠をかぶった吊り目がちの仏が長い足を組み、乗った象の前に垂らしていた。体は渋い金、衣はピカピカの金と使い分けられている。象が面白いことに肌色。そして背後に小さな普賢像らしきものが寄進されていて、そこは日本と似ているのがわかった。

みうらさんは普賢の金色に関して、ようやくつぐんでいた口を開いた。

「生々しい色だね。アニメ的な光を使ってる」

なにしろ次から次へとお堂、そして仏像で、我々は圧倒されて適当なうなずきをし

ながら奥へ奥へと誘われてしまっていたのである。そのくらい報国寺は見どころ満載の寺だった。それまでほぼパンダと雪しか見ていない我々には、まるで飢えた狼の前のごちそうである。

どこかの壁に峨眉山の全景地図があったのを覚えている。

「ここにさっきまでいて遭難しかかってたんだね」

上の方を指さして言うと、みうらさんが別なことに着目して答えた。

「下からぐるっと上まで巻いていく道、これ龍じゃない？」

言われてみると、山道がそんな風に上昇して見えた。考えてみれば山に道を造れば、自然に龍に似る。日本最初の神社とされる大神神社が三輪山を蛇と見立て、ご神体とするのは、人間と山の交流においてそこに蛇体があらわれるからではないか。

山から岩へ

すっかり満足した我々はそこから一時間ほど車で移動し、楽山市に着いた。そこも栄えた都市になっていた。

食事を終え、ホテルの同室内で我々は山の話をずいぶんした。なぜ寺に山号があるのか。なぜ山に修行場を作るのか。なぜ山が神聖なのか。

そして、ついにパジャマ姿のみうらさんからこんな言葉が出た。

「もう木に飽きたのかも」

私の口からもこんな言葉が漏れた。

「岩の時代が来てない？」

思えば今回の見仏記・道草篇では磨崖仏をよく見た。以前なら興味を持ちにくかったにもかかわらず。

まず山に惹きつけられ、我々はその中核にある岩に神仏を感じるようになったのだった。少なくとも、それが「面白い！」と二人とも思っていた。

我々に岩ブームが到来していたのだ！

世界最大の磨崖仏

翌日、ホテルで朝食をすませ、曇り空の下の冷えた楽山市内を車で移動して、大きな川を渡った向こうの旧市街らしきゾーンに入った。道路がだんだん狭くなった。

「ここ、成田山新勝寺に似てる」

と、みうらさんが言い出した。

「参道感あるもんね」

そこからまた大きな道に出、右側にいかにも昔の中国らしき宿が並ぶのを見れば、楽山大仏の近くであった。

巨大なレンガ色の門があり、仁王が左右にあった。上部には「弥勒世界」という額。だが抜けてもしばらく、寺らしい様子がない。営業していない宿が続く。

「このへんはリゾートになってるんです」

ガイドの付きんが言った。

「今は楽山大仏が修復中ですから、出来上がる準備をしています。元々、人がたくさん来るところだから準備も大変ですね」

なるほど、タイミングとして我々は人ごみを避けられる時期に来たわけだ。

事実、さして混んでいない駐車場で車は止まった。降りて歩き出すと、右側に大河があるのがわかった。少し先で大河は、右から来る他の大河とゆるやかにつながっていた。さらにもうひとつの川も遠くに目視され、三つの川の合流地点に楽山大仏があるのがわかった。濁った水面は広大なものだった。

駐車場から延びる一直線の舗装道路の向こうに、巨大な岩が突き出して緑に覆われていた。ところどころ、赤土がむき出しになっている。大仏はその奥にあるはずだ。

「海通上人が川の下の悪龍を抑えるために民衆の寄付を募った末にこちらの大仏を造り始め、三世代かかって完成しました」

付さんがついさっき終わったことのように説明してくれるが、千三百年前の唐時代のことであった。しかし彼ら中国人民が熱く誇るのも理解出来た。民衆が作った仏像が、世界最大の大仏となったのだ。

岩をくり抜いたような門が入り口で、上に白い文字で「楽山大佛」とあった。けれど実際通るのは回るバーの入場ゲートで、まるでアミューズメントパークのようだった。右側に石碑のようなものがあり、埋め込まれたプレートにAAAAAと誇らしげに書かれてある。それは「国宝級旅遊景区」という第一級の文化遺産の証であった。

中に入ると、左側は苔むす岩石の壁で、そこにマンガで見たチーズのように点々と穴があいている。もろい土で出来た場所なのだ、と付さんが説明してくれて、みうらさんが感心した声音で言った。

「よく長いこともったね」

「逆になんでこういう土台の場所に寺を造ったのかな。川の水で湿り続けるわけでさ」

私はそう答えつつ、日本の戦国武将などが川の治水のために岩山を使ったりするケースを思い出していた。少しずつ水のコースを変えて、最終的に大岩にぶつける。その防御力によって川の行く先を思い通りにするのだ。

〝川の下の悪龍を抑えるため〟、大岩はついに穴だらけになってしまう。勝手にそう

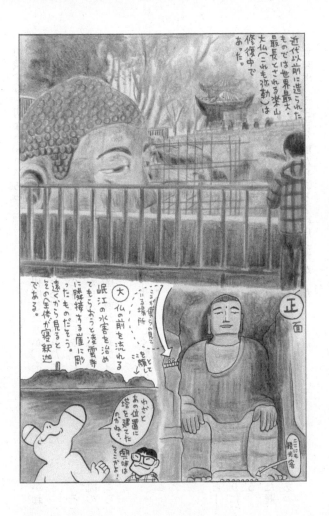

想像すると切ないものがあった。

皮肉なことに、出来た穴の大きなものを利用したのか、そこに小さな仏像が置かれていた。岩は傷だらけだが、それが霊力のためだとされたに違いなかった。

うねる階段をのぼっていく間に見た仏像の中には首を落とされたものもあった。それが人間のしわざか、自然にそうなったのかはわからなかった。あとは観音が半跏の姿勢になっていたり、輪郭を失いかけた釈迦三尊がエロティックに見えたり、ほこらの上に天女が舞っていたりした。

そして例によってぷっくりと太った布袋。すさまじく腹が出ていた。

近くに兜率宮と書かれてあり、

「兜率天ということは、やっぱ弥勒か」

とみうらさんが言った。そうだった、それは弥勒の住んでいる場所の名だった。

最後の階段をのぼりきった先に、楽山大仏を見る場所があった。まず目の前にどーんと大仏の顔の右側が見えた。お、と声を上げるみうらさんについて柵まで小走りになると、そこから下が見下ろせた。大仏の右から組んだ足までを見仏する形である。

高さ七十一メートルというからすさまじく巨大で、両側は崖を掘り抜いて造った壁。その真ん中に造られた磨崖仏はレリーフどころか完全な立体で、度重なる修復があったにせよ千三百年前からあるとは思えなかった。

昭和のロボットのようにごつい顔、ごつい体で右手が降魔印を組んでいる。しかも胸のあたりや顔を肌色に塗っているのが、いかにもリアリスティックな中国文化らしい。

その巨大仏の周囲に足場が組まれて修理されている最中であった。だからこそ我々にもリアルに、それが小さな人間たちがコッコツ造り上げたものであることがよく伝わった。

みうらさんは珍しく冗談ひとつ言わず、立つ位置を変えては楽山大仏を見た。おそらく鉄人28号やジャイアントロボが与える畏怖の念を、大仏にも感じているに違いなかった。大き過ぎ、しかもどこか稚拙であらざるを得ない制約などなど、コントロール不能であるがゆえの尊さがそこにはあった。

楽山大仏に背中を向けて移動すると、凌雲寺のお堂があった。中に巨大で白い体の布袋が祀られ、左右に仁王なみの大きさの二天ずつを従えている。その動きの躍動感も、衣服の細かい出来も素晴らしかった。手の甲の血管まで見事に形作られていた。

裏はやはり韋駄天。それをしりめに奥へ行くと大雄宝殿。ここには巨大な釈迦三尊があって、その前にピンク色の太い線香が捧げられていた。両手を合わせた釈迦の額はそこだけ少し剝られていて、出っ張りさえ省いて悟りをあらわす様子だった。

左右には身長二メートルを超える十二羅漢。獅子を持ち上げたり、長い眉毛の先を

両手でつまんで見せつけたり、逸話を知らずに見れば突拍子もない格好ばかりしていた。

みうらさんは仕方なく、眉毛をつまむ羅漢の前で自分も同じ格好をし、

「武藤ポーズ、出た」

などと言う。

そのくらいの大きさ、そして像を作る巧さが、冗談を言ってもいい親しみを生むらしい。

報国寺と同じく、お堂の後ろにまたお堂。今度は蔵経楼という建物があった。中に黄色い衣に赤い袈裟のお坊さんがいて、信者がその背後に控えた。お前立ちのようなものとして翡翠色の釈迦像があり、後ろになぜか虎の絵があった。

裏の方へ行くと、亡くなった方々の名前が書かれた紙札が並んでいた。そのあたりに二体の小さな仏像があり、一方は三蔵法師らしい。蔵経楼は法師が西方から持ち帰ったお経を納めたお堂なのだろうか。

「てことは、インドか」

みうらさんはそうつぶやいた。

同じ西でも日本では抽象的な西方浄土を思うけれど、中国からすればインドという、しごく具体的な場所になりかねない。

西の観念が違うことに、みうらさんも思いをは

せたのかもしれなかった。

道草篇と銘打って見仏の旅を続けてきた我々は、気づけばふらふらと勝手に国を離れ、中国まで来ていた。本来、道草はそのくらいの遠距離を射程に入れてよいものなのではないか。そうであってこそ見仏というものだ。

だとすれば石像だらけのインドに再び行ってもいいのだし、欧米に渡ってしまった仏像を博物館巡りで見てもいい。

楽山大仏のあとに見る小さな、さして古くもないだろう法師像を前に、私はそう考えた。

思考はどんなものを見ても広がる。

だったら何を見ようと自分次第だ。

そして、ひょこひょこ歩き出すみうらさんの背中を見ながら、私はすぐに言葉を言い換えた。

いや、二人次第だ。

あとがき

　何冊にもなっている『見仏記』の、これは道草篇である。実際、読んでいただけば
わかるように、仏像を見る以外に旅の醍醐味としてどんどん関係のない場所に足を延
ばしている。

　そもそもみうらさんとはずいぶん昔から「結局、俺たちは何を見ても何かをしゃべ
ってるよね」と言い合ってきた。例えば仏像を拝ませていただくのにお寺の僧坊に入
れてもらえば、玄関の花瓶から掛け軸、果てはその家の坊やがはいている靴などにも、
我々は強い興味を示してコメントしてきた。

　そのあたりの、『見仏記』で深追いするのもなんだからと自粛していた馬鹿な話を、
今回はちょろっと書いてみた。実際はまだまだある。それはそうで、仏像に相まみえ
る時間など短いのである。その短い間にすさまじい集中力で我々は見仏する。

　で、その前後はのろのろと移動しているのである。

　ところがこの頃は、見仏に慣れてきて前後の移動に集中するようになってきた。そ
のひとつの例が『道草篇』で顕著な「山への興味」である。前半のタクシーの中では、

運転手さんの山の説明にまるで耳を貸さなかったくせに、中盤から途端に勝手な妄想を広げ始め、最終的にはほぼ自費で中国へ渡航し、雪山に登って大変な目にあっている。

だがこういうことがいい。とにかく我々コンビとしては、そこに仏像があってさえくれれば周囲を延々と道草したいと思っている。それこそが現在の便利過多な世界からの気分のいい脱出でもあるからだ。

担当編集者からは取材前にガイドブックを送ってもらう。けれども興味のある部分以外は破って捨ててしまうのが特に私で、スマホも取材先の調査にはなるべく使わない。

さすがに列車の乗り降りは指定された通りにやるのだけれど、あとの頼りはみうらさんの勘だけ。それでまあなんとかなる、というか今回のようになんとかならなかったことも楽しく書くという方針は今後も続けたい。

で、読んだ皆さんにもそういう旅行をしていただければ幸いである。どことどこだけは絶対に見るとか、どこの食べ物は外せないとか、なるべく無駄は省くなどということなく、出来たら見るとか、食べ物はその場のノリで食べるとか、無駄が向こうら来れば大歓迎するとか、そういう道草をお勧めする。

思ってもみなかったことを前にして、相棒とどう乗りききるか、あるいは乗りきらないか。そういうことのほうが不思議と記憶に残る。私は恐山（おそれざん）へ向かうバスの中で、みうらさんが買えと言ってきた食べもしない弁当をずっと持たされていた不条理のこと

を今思い出している。ささいな、しかしいかにも食事に心配性な相棒がよくあらわれていてキュンとしてくる。そういうのはスマホで写しもしない思い出である。

仏像もその日その時で見栄えがまるで違う。絵はがきを買おうが、図版を手に入れようが、その日その時誰と見たかで姿を変えるのである。つまり、人生の道草具合によって記憶は変わってしまう。

一期一会といえば大げさだが、なんかそういう感じのことこそが道草の核心なのだろう。今回はそういう思い出があちこちにある。それをうまく伝えられていたらうれしい。

編集の皆さん、いつも好き放題言ってる俺たちですいません。「文芸カドカワ」にもお世話になりました。そして取材先のたくさんの人々にも。

もちろん相棒にもお礼を言っておきます。

みうらさんの絶妙トークがなければ、旅のどの場面も輝かないわけで、それを存分に楽しめて幸せです。また旅をしましょう。

というか、二人で勝手に行こうとしているところがもうあるのでした。特別道草篇

としてどっかに載せてくれないもんですかね。

いとうせいこう

文庫版あとがき

これは二〇一七年から翌年まで続いた旅の記録である。それがどのような特徴を持つかは単行本版のあとがきにくわしいし、それ以上のことが書ける気がしない。

それは本文でも同じで、今回久しぶりに改めてちらちらと目を通してみると、この熱気、またはこのゆるさ、この自由な表現、みうらさんの絶妙な名言迷言などなど、そのバランスのよさは『見仏記』シリーズの頂点に違いないと今さらながら、そして自分たちの紀行文ながら思う。

その感想の続きとして、果たして次の機会に自分はこれ以上のものが書けるだろうかとやたらに不安になるほどで、なにしろ旅の間、朝起きてから眠るまでほとんどのことを常に私はメモ帳に記しているのだが、たぶん『道草篇』はかつてない緻密（ちみつ）さでそれを行っているはずなのだ（単行本になってしばらくするとメモ帳を処分してしまうから、実際のところはわからないのだけれど）。その集中力が今の私、とっくに還暦を迎えてしまった自分にあるものだろうか。

けれどかといって、これをビデオで記録してそこから文を起こすのも違う。そもそ

も一日中ずっとしゃべっているからビデオを観るのもひと苦労だし、メモの段階です
でに原稿の具合を想定して文を書きつけているわけで、つまりもしもこの『見仏記』
がリアルだと感じられるなら、それはまさにその瞬間のことを即座に文にしているか
らなのだ（私が入稿しているのは、その機械的な再現に過ぎない）。またみうらさん
はみうらさんで、並外れた記憶力でその場の雰囲気を精細に覚えており、さらに絵に
よってそこには実際なかった視点まで組み立てて時空間を再現する。

ということでこのコンビが二人でやっていることはちょっとキュビスムみたいなこ
との無意識的な紀行文バージョンなのであり、今のようにあとから振り返ると果たし
て同じことが出来るものかわからなくなってくる。

しかもこの取材が終わってしばらくすると、コロナウイルスが世界を覆う。その場
の思いつきで取材場所を変える「道草」の自由さがあと何年したら戻ってくるものか
も不明だ。そういう意味でも、こうした記録がよい状態で残ってくれていて意義深い
と思う。

ここに出てくる旅の会話みたいなものがまだまだしたくて、我々は現在 note とい
うメディアで勝手に『ご歓談』という自主ラジオをやっている。最初は会って録音し
ていたが、コロナによってリモートになった。がしかし、二人で草原の坂を転がるよ
うな調子で数時間しゃべるのは実に楽しい。

何をテーマにしても面白おかしくしゃべっていられるという気づきは、まさに『見仏記　道草篇』が与えてくれたものだし、そもそも自主ラジオを基本的に一本百円で売っているのも、貯まったお金で見仏旅行をしてそれをまたいう腹づもりからである。

次の本はそういう仕組みの上で出るのではないかと思う。冒頭で『道草篇』を超えるものは書けないのではないかと述べたが、それはそれで誰も咎めまい。そもそも旅は変化のためにあるのだから。

生きているうちは変化さえしていればそれでいいのだ、きっと。

私には息の合った相棒もいる。

　　　　　　いとうせいこう

本書は、二〇一九年四月に小社より刊行
された単行本を文庫化したものです。

見仏記　道草篇

いとうせいこう　みうらじゅん

令和 4 年 4 月25日　初版発行
令和 6 年 10月30日　再版発行

発行者●山下直久

発行●株式会社KADOKAWA
〒102-8177　東京都千代田区富士見2-13-3
電話　0570-002-301(ナビダイヤル)

角川文庫 23147

印刷所●株式会社KADOKAWA
製本所●株式会社KADOKAWA

表紙画●和田三造

●お問い合わせ
https://www.kadokawa.co.jp/（「お問い合わせ」へお進みください）
※内容によっては、お答えできない場合があります。
※サポートは日本国内のみとさせていただきます。
※Japanese text only

JASRAC 出 2202377-402

角川文庫発刊に際して

第二次世界大戦の敗北は、軍事力の敗北であった以上に、私たちの若い文化力の敗退であった。私たちの文化が戦争に対して如何に無力であり、単なるあだ花に過ぎなかったかを、私たちは身を以て体験し痛感した。西洋近代文化の摂取にとって、明治以後八十年の歳月は決して短かすぎたとは言えない。にもかかわらず、近代文化の伝統を確立し、自由な批判と柔軟な良識に富む文化層として自らを形成することに私たちは失敗して来た。そしてこれは、各層への文化の普及浸透を任務とする出版人の責任でもあった。

一九四五年以来、私たちは再び振出しに戻り、第一歩から踏み出すことを余儀なくされた。これは大きな不幸ではあるが、反面、これまでの混沌・未熟・歪曲の中にあった我が国の文化に秩序と確たる基礎を齎らすためには絶好の機会でもある。角川書店は、このような祖国の文化的危機にあたり、微力をも顧みず再建の礎石たるべき抱負と決意とをもって出発したが、ここに創立以来の念願を果すべく角川文庫を発刊する。これまで刊行されたあらゆる全集叢書文庫類の長所と短所とを検討し、古今東西の不朽の典籍を、良心的編集のもとに、廉価に、そして書架にふさわしい美本として、多くのひとびとに提供しようとする。しかし私たちは徒らに百科全書的な知識のジレッタントを作ることを目的とせず、あくまで祖国の文化に秩序と再建への道を示し、この文庫を角川書店の栄ある事業として、今後永久に継続発展せしめ、学芸と教養との殿堂として大成せんことを期したい。多くの読書子の愛情ある忠言と支持とによって、この希望と抱負とを完遂せしめられんことを願う。

一九四九年五月三日

角川源義

角川文庫ベストセラー

角川文庫ベストセラー

ぶらりと寺をまわりたい。平城遷都1300年にわく奈良、法然上人800回忌で盛り上がる京都、そして不思議な巡り合わせを感じる愛知。すばらしい仏像たちを前に二人の胸に去来したのは……。

仏像を見つめ続け、気づけば四半世紀。仏像を求めて移動し、見る、喩える、関係のない面白いことを言う。それだけの繰り返しが愛おしい、脱線多めの見仏旅。ますます自由度を増す2人の珍道中がここに！

バンド・ブームで世に出たが、ロックとはいえない活動を強いられ、ギタリストの中島は酒と女に逃避する空虚な毎日を送っていた。そのうちブームも終焉に……本物のロックと真実の愛を追い求める、男の叫び。

オレがしてきたことは "民俗学" だった。エロだろうがグッズだろうが祭りだろうが、世の中にあるすべての現象に対して興味が深い！ 些細なコトにも鋭い視点を注ぐ、みうらじゅん的論文エッセイ。

「アメリカ人になれますように」「私だけが幸せになりますように」──。勝手な願いばっか書きやがる "ムカエマ"（ムカつく絵馬）の数々を採集した抱腹絶倒漫画を始め、みうらじゅんの収集癖が炸裂した一冊。

角川文庫ベストセラー

「発酵」って奥深い。しかも美味しくってカラダにいい！ テレビ・ラジオ・SNSで話題の著者の本。文庫化にあたり情報バージョンUP。未来への見取り図はこの本にあり！ 解説・橘ケンチ氏（EXILE）。

街から山に行き、山から街に帰る——。 入山時の心配、不安、期待、憧れは、下山後には高揚した疲労感と安堵感を伴って酒の味を美味しくさせる。山への飽くなき憧憬と、酒場で抱く日々の感慨を綴る名画文集。

おれわれあいくぞう　ドバドバだぞお……潮騒うずまく伊良湖の沖に、やって来ました「東日本なんでもケトばす会」ご一行。ドタバタ、ハチャメチャ、珍騒動の連日連夜。男だけのおもしろ世界。

人間とアリの本質的な違いとは何か？ 地球の水はどうなってしまうのか？ 中古車にはなぜ風船が飾られているか？ 椎名誠が世界をめぐりながら考えた地球のこと未来のこと旅のこと。

シーナ隊長の号令のもとあやしい面々が台湾の田舎町に集結し、目的のない大人数合宿を敢行！ ニワトリ集団と格闘し、離島でマグロを狙い、小学生たちと真剣野球勝負。"あやたん"シリーズファイナル！

角川文庫ベストセラー

母がしんどい　　　　　　　　田房永子

これからお祈りにいきます　　津村記久子

日本のヤバい女の子
覚醒編　　　　　　　　　著・イラスト／はらだ有彩

米原万里ベストエッセイI　　米原万里

米原万里ベストエッセイII　　米原万里

やりたくないことを強制される。ブラジャーを買って
くれない。職場にもしつこく電話をかけてくる……そ
んな「しんどい母」に苦しんできた著者が、自分なり
の幸せを摑むまでを描いたコミックエッセイ。

人がたのはりぼてに神様に取られたくない物をめいめ
いが工作して入れるという、奇祭の風習がある町に生
まれ育ったシゲル。祭嫌いの彼が、誰かのために祈る
――。不器用な私たちのまっすぐな祈りの物語。

「昔々、マジで信じられないことがあったんだけど聞
いてくれる？」昔話という決められたストーリーを生
きる女子の声に耳を傾け、慰め合い、不条理にはキレ
る。エッセイ界の新星による、現代のサバイバル本！

抜群のユーモアと毒舌で愛された著者の多彩なエッセ
イから選りすぐり初のベスト集。ロシア語通訳時代の
悲喜こもごもや下ネタで笑わせつつ、政治の堕落ぶり
を一刀両断。読者を愉しませる天才・米原ワールド！

幼少期をプラハで過ごし、世界を飛び回った目で綴る
痛快比較文化論、通訳時代の要人の裏話から家族や犬
猫たちとの心温まるエピソード、そして病と闘う
日々の記録――。皆に愛された米原万里の魅力が満載。

見仏記　道草篇

いとうせいこう
みうらじゅん

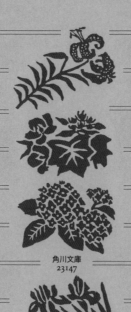

角川文庫
23147